袁青、陳欣婷——著

藝術陪伴

給孩子一點愛
讓他們走更遠

Art as Companion
Give children a little love and let them go further.

序

在藝術創作中療育

陳湘媛／新北市瑞濱國小輔導主任

2023.03.20

「困頓之所在，成長之所在！」這正是待用課程實踐旅程中的風景。

2015年，待用「藝術療育」課程與瑞濱國小的合作正式開啟。記得，在燈光昏暗的地板教室裡，孩子們隨著大為老師的指導，垂下眼簾，大夥兒無話可說。那種悲傷在空氣中凝結、平靜下來，就像人魚公主浮沉在大海中，觀看著自己的心，隨著時間一點一滴的倒數；孩子畫筆下的人魚公主沒有如童話般的幻化成泡沫，而是在畫面裡小小的家旁邊，歡悅地微笑著，只是沒有腳。

每個孩子心中都有個童話，藉著連結學童的內在想像力，讓他們表達生命中的不同事件和喜怒哀樂，發展出屬於自己獨特的敘事，隨著故事進展，逐步超越挑戰，最終讓生命在隱喻中，完成屬於自己的童話。

課程最初，以「戲劇療育」的課為主軸。大郡老師透過專業戲劇工作者與學員建立起的默契與熟悉度，進一步嘗試

以不同媒材來引導孩子們溝通、情感表達與釋放的能力。學習與情緒障礙的孩子由於從小被標籤化，常常壓抑與自卑，因而造成學習困境與情感挫折的負向循環。戲劇療育課程藉由肢體語言的開發，打開學員對自身表達能力的敏感度。從角色扮演、故事接龍、情緒表演、完成劇本編排到演出，看到25位孩子創作的劇本，不是主角死亡，就是意外受傷或被殺死，彷彿反映了他們的生命中，只充滿黑暗與寒冷。

其實黑暗存在，只因缺少光；寒冷存在，只因沒有熱能；邪惡存在，只因沒有愛。藝術療育課程看見了這現象，為了回應孩子的狀態，玟玲老師以諾亞方舟的活動接續這趟生命探索之旅，再現一個個獨特心靈的動人故事，藝術創作帶領並幫助孩童們探索自己的生命故事，生長的土壤深入生命深處，找回自己的根，表達內在各種難以言喻的情感，療癒孩子失落的心，找到自己內在豐富多元的心靈資產，使自己的靈魂與生命低吟歌唱著。

Kris老師則引導孩子訴說自己與海洋的故事，製作立體繪本，特別是探索自己的圖像與海洋的關係，並於自製繪本的後記，透過小王子與狐狸的對話，找到彼此被馴養的記號，發現生命的歸屬。

後續以繪本創作再探海洋生物與汙染問題，其中，令人印象深刻的是Tiger老師將空酒瓶垃圾再利用，透過花藝將之轉變成插花用花瓶。這系列課程著重關注人與環境、人與自然的議題，幫助學童從小開始認識生命的意義、尊重與珍惜生命的價值，熱愛並發展每個人的獨特性，使自己的生命與天地人之間建立起美好的共融共在關係。花藝課程老師Tiger說，希望「待用課程」的一花一草，讓孩子們留下快樂的回憶，面對人生的困頓和不平等時，能夠作為最好的撫慰。孩子們利用花藝為自己創造了一個充滿喜慶的新年空間、一個方寸間的小花園，並透過製作繽紛的花束，於節慶中表達感恩之情。

　　在動與靜之間，也必須有適當的平衡。因此相對於靜態的藝術體驗，泰雅族Polin老師為瑞濱帶來了舞動奇蹟的舞蹈創意課，孩子在翻轉挑戰成功時，找到了身體的平衡感，雀躍的對我說：主任，我知道身體轉過來的感覺了！生命之美，是使心靈維繫於此節奏律動之中；在動作定格的瞬間，靜若止水的心，如鑽石般透明，卻綻放著蘊含各種色彩的光譜。

　　因世紀疫情，嚴重特殊傳染性肺炎COVID-19大爆發，政府為防疫取消動態課程，舞蹈課程因此停課，取而代之的

是日本藝術家岡本孝老師的攝影課。孩子的日記上記載著：「攝影課真好玩，因為它能把我曾經的回憶，用影像方式永遠長存」。岡本孝老師替每位孩子準備一台可自己操作的相機，帶著日本口音說著國語，指導兒童體驗鏡頭前後看世界的樂趣。在孩子「主動拍攝」的過程中，鏡頭指引孩子觀察美，以照片來寫日記，一面學習接納世界、發掘事物的美好，一面透過底片留下線索、記錄生活和別人分享。影像是現今世代的潮流，而攝影的核心態度是觀察、尊重與溝通，是一種自我表達最好的訓練。

待用課程透過藝術的各種媒材、創作及講師生命能量來陪伴並支持孩子們。這些孩子有許多是輔導中的個案，有家庭問題、性平問題、智能輕度障礙、DMDD分裂性情緒失調症患者等，在成長過程中遭遇過各種挫折和困難，但一旦有了魔幻的眼睛，故事便會開始有所不同。於是孩子們帶著這些在課程中收穫的祝福，踏上了療癒自己的神奇創作旅程。

感謝台灣待用課程協會！

Contents

Part 2 「術」業有專攻──以愛與藝術來灌溉

Part **3** 結語

「藝術的意義在於釋放靈魂，激發想像力，並鼓勵走得更遠。」
—— Keith Haring（普普藝術家）

Part
1

「藝」起陪伴——
待用課程的起心動念

人生也許並不如想像公平，所幸許多基本生存權利是平等的，其中，「藝術」正是生而為人，活出「自我」和「自由」的重要啟發。「沒有任何一個孩子應該被輕易放棄。」有別於其他民間或社福單位的捐助，「台灣待用課程協會」意識到「藝術是為眾人存在的」，於是推動並展開以「多元藝術」的陪伴，作為偏鄉孩童身心靈的協助。「待用課程」的概念來自「待用咖啡」，從2015年起至今，這陪伴更像是一份禮物，讓偏鄉不再孤單，讓孩子們重新找回快樂的本能。「待用課程」藉由藝術啟發，從小培養偏鄉孩子對學習的樂趣；透過多元化的引導，激發孩子天生的創意，一旦有了動力和目標，逐漸建立起自信的偏鄉孩童不再無助無依，進而像種子般有了擴散的力量，在部落山水間看見無窮希望。待用課程不論編織、繪畫、攝影、美勞、花藝等，鼓勵動手做的才藝練習，到舞蹈及戲劇的「復健諮商」；回頭望，在持續不輟的藝術陪伴下，孩子們變了，變得積極樂觀、自在和接納自我。因為藝術無形地潛移默化，在「看到別人眼中的自己」的歷程中，感知被理解，而終能走出失控焦躁的情緒和失落的心靈黑洞，心隨境轉，學習適應，得以安適地擁抱屬於他的那片天。

藝術不是教學課本，更不是制式化的傳授，而是融入多元世界的一種指引。引領孩子們學著將自己內在的想法、感受，不拘泥地、毫不保留地自在表達。

或許在正規學習體制內不見得是最能發光發亮的孩子，但待用課程不設限的學習方式和內容，持續啟發、鼓勵、讚美和肯定；藝術更像「無條件的愛」，陪伴著從關上心門的學障生到海濱鄉間被社會遺忘的孩子，找到走出困頓的勇氣和方法，肯定自己的價值。

選擇陪伴與支持是生命的喜悅，待用課程需要更多人的關注和參與；愛在他鄉，「藝術」沒有距離。

山水有情，行雲有緣。但願「藝」起陪伴的故事，有你、有我。

①

攏係為著愛！

專訪：林才越
待用課程創辦人、火箭教育創辦人

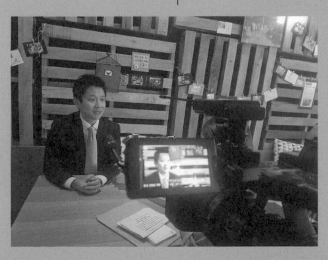

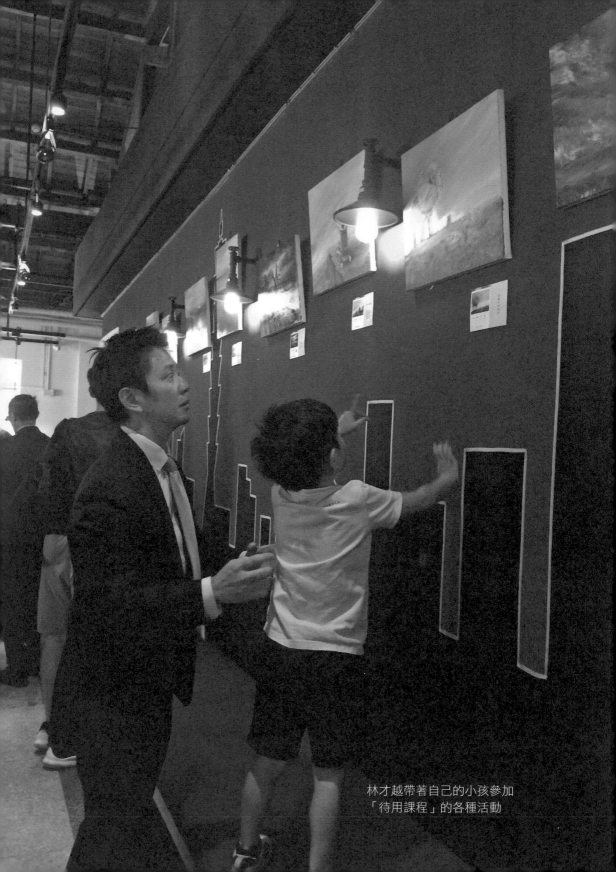

林才越帶著自己的小孩參加
「待用課程」的各種活動

藝術的啟發

有一天，如果可以把「天分」當飯吃，你會發現世界的寬廣和擁有自由人生的幸福。

但是幸福不應該是特權！台灣待用課程協會創辦人林才越和四歲兒子玩耍時，一時興起，父子兩人仿效45度角畫家金根鴻，咬畫筆來畫畫，卻發現比想像中困難，兒子突然冒出一句「我覺得自己好幸福」的童言，更篤定他義無反顧深耕身心弱勢與部落偏鄉的初心。他以親身歷練作印證，發現送給偏鄉孩子們最好的一個概念是──「學習是好玩的」。

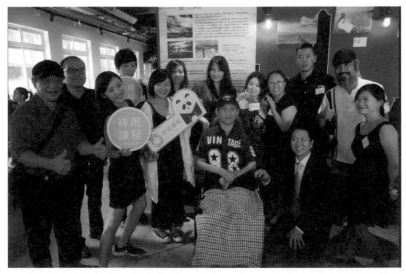

2017年，待用課程首次為花蓮豐濱部落癱瘓勇士金根鴻於華山園區的巷貓舉辦個展

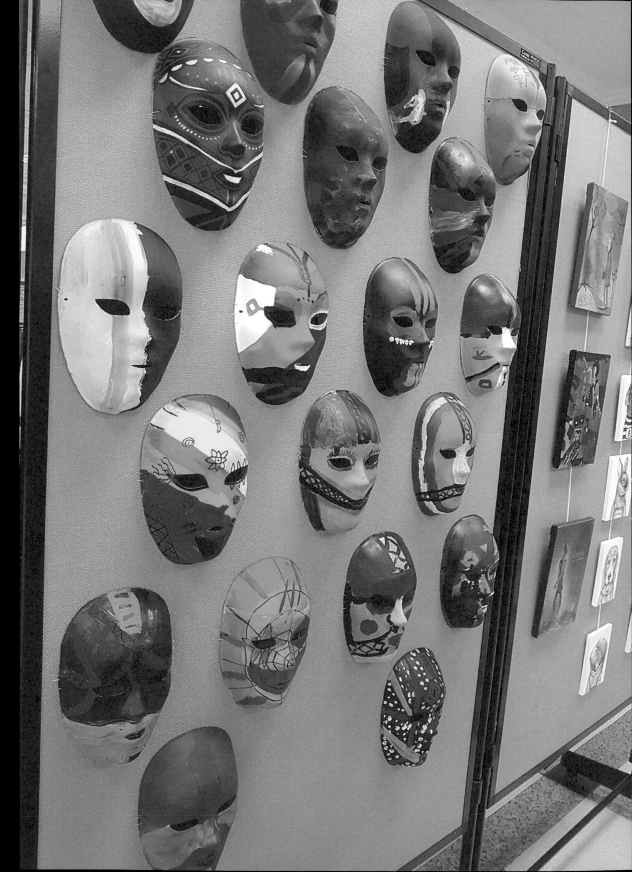

孩子的信心要用陪伴來擦亮，無論偏鄉與否。桃園復興鄉奎輝國小

　　13歲隻身到美國唸書的「小留學生」Eric林才越，選擇在偏鄉往下扎根的「教育」作為他對這塊成長土地的反饋；如今身為三個孩子的奶爸，「待用課程」某種程度也是一項台灣父母寄望於體制外的教育實驗。林才越深刻的體悟是，「學習動機」才是孩子最需要被教育和啟發的關鍵。特別是身心障礙或育幼院特殊學童，更需要被啟發和鼓勵，及早培養及發現學習的動機。一旦開關打開了，「原來學習是一件快樂的事」，自然而然有了自信，找到每個人與生俱來的這股力量，不但過程療癒，同時能培養把一件事做好的能力，成為未來立足社會的競爭力。

　　例如在規模不大的瑞濱國小，學生組成大多來自阿美族原住民社區，以及附近深澳漁港居民的孩子，該校截至目前已執行過276堂的待用課程計畫，「持續陪伴」是最核心的信念。林才越形容待用課程只是一份給孩子的禮物，這份禮物的目的不在助孩子脫貧，也不是加強課業輔導，而是經由開心的學習讓他們成為有「動力」的人。林才越從經商轉投教育，他看見，把天分當飯吃、作為競爭力的人，日後才有

機會可以做想做的事。而他相信，「藝術」，正是那把啟動的鑰匙。

2015年待用課程協會正式營運執行，對象包含許多原生家庭在偏鄉部落的學生、身心障礙與特殊身心狀態的學童等，透過舞蹈、戲劇、繪本、花藝、指甲彩繪、劍道、文創等啟發，或按照不同個案量身訂做的藝術專案課程，誘導出孩子的潛藏天分，看見獨特的自己進而培養未來競爭力。林才越說：「我們發現藝術是非常具有啟發性的誘因。」每每在孩子身上看見屬於他獨一無二的光采。

找到學習的動機

感念從事幼教出版事業的雙親，對子女教育有著不同於一般台灣家長的想法。從小，爸媽就不太強迫他為了考試而唸書，對學校要求與課本不差一字的「死背」教學，也覺得難為了孩子。最後林才越因為「不適合台灣教育」，被父母送往美國就讀。相較於大多數只是體驗外國生活的留學生，寄宿學校的他不但順利完成學業，學成後更留在美國金融業工作。一直到取得賓州大學華頓商學院進修MBA學院後，毅然回台灣陪伴家人。

林才越認為孩子找到學習動機比什麼都重要。新北瑞濱國小繪本課

　　林才越坦承，因為不適應台灣體制內的教育，從小出國唸書，年歲漸長，常自省對台灣這塊出生地總感到有些遺憾。因為攻讀商學，出了社會在外資證券公司及避險基金公司工作，卻從未有過創業想法。直到太太懷了第一胎，當上父親的林才越不免想到未來孩子在台灣的教育問題，第一次有所觸動，心中浮現創業的念頭。

　　學商的背景，為什麼選擇教育為創業的起步？林才越表示：「創業成功的祕訣就在於解決問題。」而在有需求就有

2021/04/05 15:02

經常穿梭在台灣偏鄉部落的待用課程

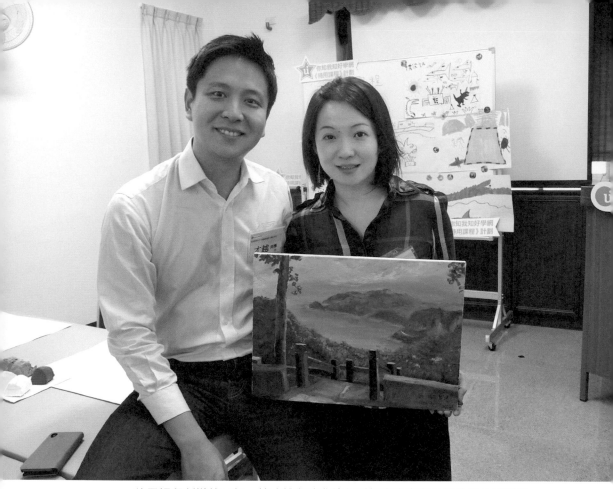

待用課程創辦第二年，林才越與陳欣婷親手把癱瘓畫家金根鴻作品送到當時的總統馬英九先生手上

機會的邏輯下，林才越感嘆台灣的學前教育，其實一直都是許多為人父母者最痛苦的選擇。「為什麼國小、國中的教育體制、課業，總會把孩子招得死死的？」面對填鴨教育的質疑，就是一種機會需求。

於是，林才越提出「人人是老師、處處是教室」的構思，成立教學平台，邀請專家開課，透過媒合學生與老師，創造台灣體制外學習的可能，企圖為僵化的教育打開另一扇門。

　　林才越成立線上平台後，也為日後「待用課程計畫」埋下機會。因桃園復興鄉介壽國中提出有沒有老師願意來山上教舞的詢問，林才越答應幫忙；沒想到，短短24小時，不但師資到位，更立刻募集到開課所需經費，就這麼無心插柳柳成蔭，順理成章地開出第一堂「待用課程」。課開了，大老遠專程上山教舞的老師，接觸到幾乎全是原住民的介壽國中學生，看到他們在肢體藝術表達上過人的天分，卻苦無機會接受正規訓練，深感震撼的老師們知道如果放棄這些孩子，就是扼殺台灣的舞蹈天才，也是違背自己的使命。老師們興起更強烈的教學動機，師生都不放棄的消息，經過新聞媒體大力報導推波，「待用課程」在全台很快打響了知名度，連時任兆豐基金會執行長的前第一夫人周美青都表達關注。

　　既有專才老師表達授課意願，也有各學校和相關單位提出各種教學課程的需求，促使林才越認真思考把待用課程計畫獨立出來，更積極為他的這項計畫打造教育平台「你好我好」。

　　萬事俱備，林才越慶幸可以放手規劃，而把營運交付給志同道合的合夥人陳欣婷，於是，待用課程如火如荼地展開，一面尋覓師資，也一一拜訪各個偏鄉學校，挖掘出真實

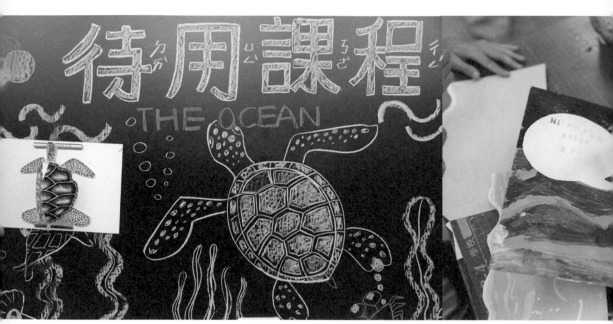

新北市瑞濱國小花藝療育課

的課程需求。曾在美國進修的林才越深刻體會「知識是有價的」，要能讓偏鄉孩童真正學到有用的知識，就必須付出代價。評估後，林才越堅持以高於一般授課的鐘點費來聘請最好的老師到偏鄉。一小時1,800元的鐘點費，以期名正言順地要求教學內容和品質。

如果「陪伴」是一份禮物

　　對林才越而言，創業就像替客戶解決問題，滿足需求。教育也是一樣。即使一路走來辛苦，但林才越卻更感念待用課程讓他有機會看到不一樣的台灣。跟著課程計畫腳步，接觸不同社會階層，也體悟了隔代教養的孩童、原住民、身心障礙者所面對的困境，這些幾乎不曾出現在過去生命歷程中的人和事，因為待用課程開始有了接觸，不但深刻感受，也

藝術陪伴
給孩子一點愛，讓他們走更遠

2022年待用課程偏鄉孩子的
微策展。花蓮光華國小

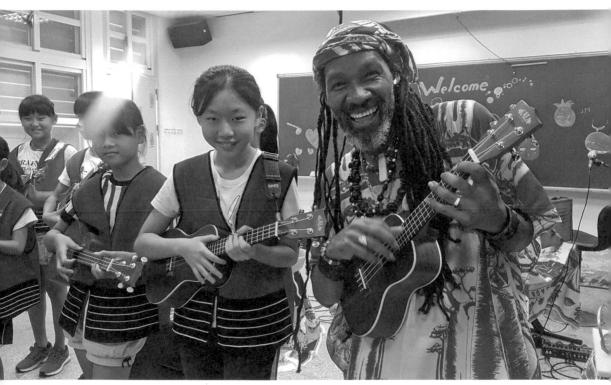

馬達加斯加的音樂家Kilema 已於待用課程舉辦三次慈善音樂會。花蓮北濱國小

豐富了自己的人生。當知道有餘力可以助人，轉而回到創業初衷，起心動念以集結眾人之力的「待用課程」，深入台灣各地偏鄉，一起翻轉底層社會的未來。身為待用課程協會創辦人，林才越說，未來將以一個地區或一個學校為目標，他並不求廣度，在資源有限的情況下要集中力量，「長期而持續」關注某個弱勢團體並予以量身訂製的學習機會，直到這

花蓮縣富里鄉明里國小沉浸式作品，自己的桌椅自己畫

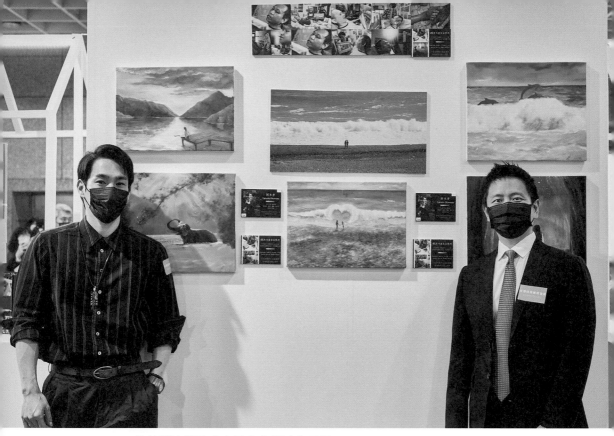

花蓮豐濱部落癱瘓勇士金根鴻作品展示

些偏鄉孩子能自己展開翅膀，不再需要扶持的那一天為止。
更重要的是，有一天，這些曾受助於待用課程的種子，能複
製這份別人給的禮物，心裡發出這樣的聲音：「原來我是有
能力的，原來我也可以助人，原來我也可以給別人禮物。」

　　待用課程的KPI並不光是為台灣培養出多少舞蹈家、音
樂人和畫家，而是長期的陪伴。林才越感性地說，山裡的孩
子都知道——「我們一定會回來！」

2

專心做你喜歡的事，一切都是最好的養分

專訪：陳欣婷

待用課程共同創辦人、英國ST ARTE 公司策展人、亞洲區總經理

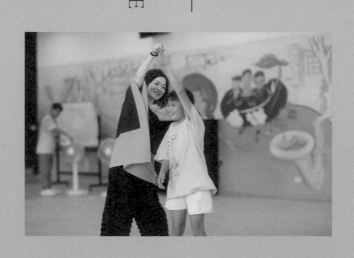

專心做你喜歡的事，就會幸福

「找到天分，就很甘願。」陳欣婷懷抱著這份從小沒有被老師放棄的初心，不但走自己的路，還共同創辦「待用課程協會」，持續關注一群長年被忽視的偏鄉孩子們。

2015年起至今，待用課程計畫已在台灣完成2,403小時的計畫。陳欣婷說，有別於其他社會公益團體的課業輔導教學或捐贈物資等協助，待用課程是將資源投注於偏鄉，長期且專注地提供弱勢孩童需要的陪伴。

從小學習芭蕾，到碩士研究表達藝術治療的歷程，讓陳欣婷發現，藝術啟蒙對任何孩子來說都是一份難以言喻的「禮物」；是的，用愛陪伴，用藝術的療「育」，眼見曾被照料的偏鄉孩子成長茁壯，最終也都成了別人的天使；陳欣婷笑著說，當這一切化作種子播下，也就是待用課程關注台灣偏鄉弱勢的一股持續力量，和「在體制教育下，提供一些不同思考」的初衷。

2 專心做你喜歡的事，一切都是最好的養分
專訪：陳欣婷／待用課程共同創辦人、
英國 ST ARTE 公司策展人、亞洲區總經理

透過藝術療癒自己

　　出生於宜蘭的陳欣婷，小學一年級時，舉家跟著從事國蘭培育的父親陳再添搬遷到花蓮定居。陳欣婷回憶，在正規體制「成績掛帥」的升學環境下，自己高中以前總是名次倒

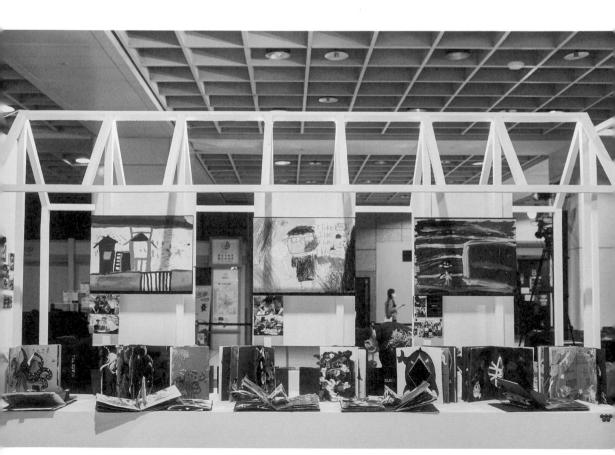

2022年待用課程微策展

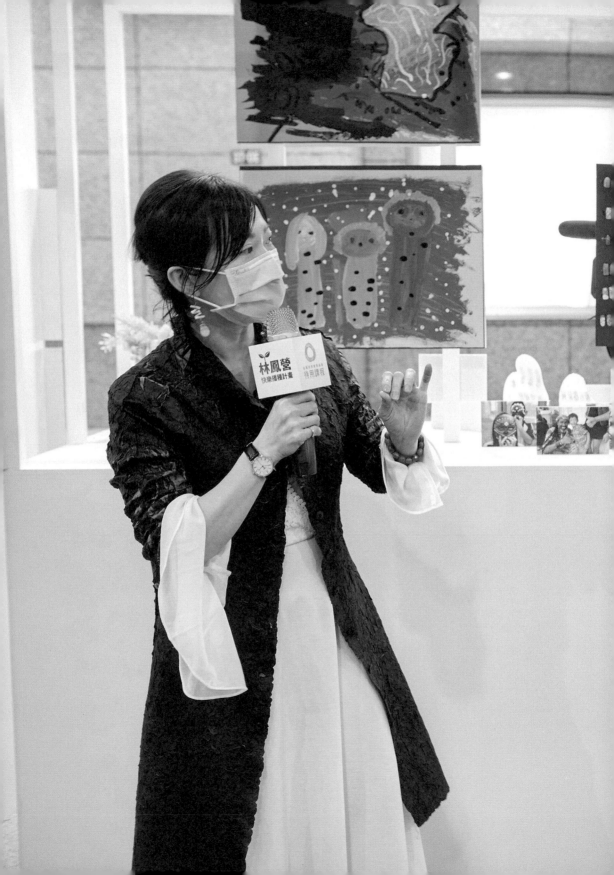

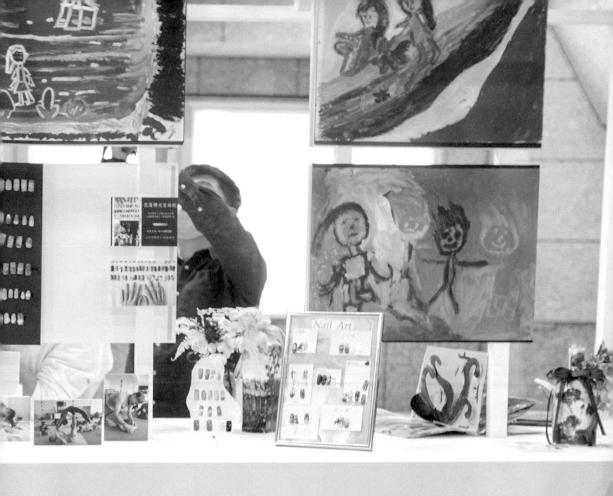

2022年由林鳳營品牌支持待用課程孩子的微策展，於板橋火車站廣場

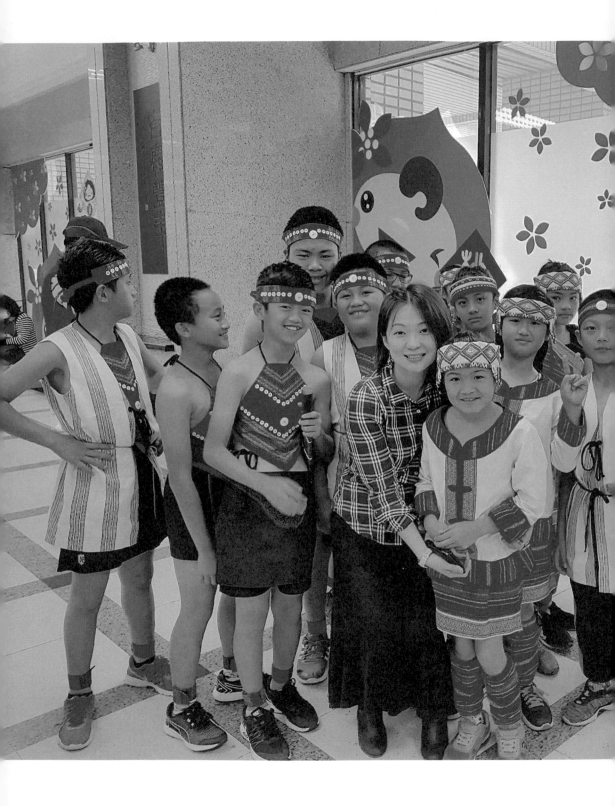

2017年首次替桃園市復興區奎輝國小的孩子舉辦展覽
《泰繪畫了》

數，升學路堪憂。所幸，當她遇上藝術的陪伴，除了療癒自己，也改變了一切。

「因為體弱多病，自幼學習跳舞。」只是沒想到舞蹈之於陳欣婷，卻意外地翻轉了人生，讓她開啟眼界並對未來有許多想像。除了倫敦大學與台北市立大學雙碩士外，此刻仍就讀台灣藝術大學藝術管理與文化政策研究所博士班。「我曾問過父親，小時候學校盛行著少一分打一下的規矩時，他如何能忍受我一天到晚在花蓮海邊閒晃，且成績總是吊車尾？父親很有智慧地說：『我只在乎你有沒有健康跟快樂而已』。」

在倫敦10年策展資歷，前後擔任英國ST ARTE公司策展人、亞洲區總經理，並創辦「國王十字藝術社」的她，往來海內外，曾為台北101尊榮俱樂部策劃共14個國內外藝術家展覽，也擔任華陽創投集團駐點創業家等，以親身經歷證明學業成績不是決定人生的必然。陳欣婷說：「『把天分當飯吃』，除了甘願，更能一生受用，還很有幸福感。我很幸運有古典芭蕾開啟了我的眼界，而博物館給予我生命之窗。無論大英博物館或國立故宮博物院等，在文明瑰寶之前顯現出我們的渺小，我們更該思索要如何不辜負此生？」除了博物

2 專心做你喜歡的事，一切都是最好的養分
專訪：陳欣婷／待用課程共同創辦人、
英國 ST ARTE 公司策展人、亞洲區總經理

館與策展專業外，她開始參與「待用課程」的偏鄉藝術陪伴
計畫，並許諾自己「每策辦三個展覽，就要為公益策展」的
小小心願，甚至不定時的舉辦藝術品全義賣，也就是不扣除
成本、百分百捐出所得。

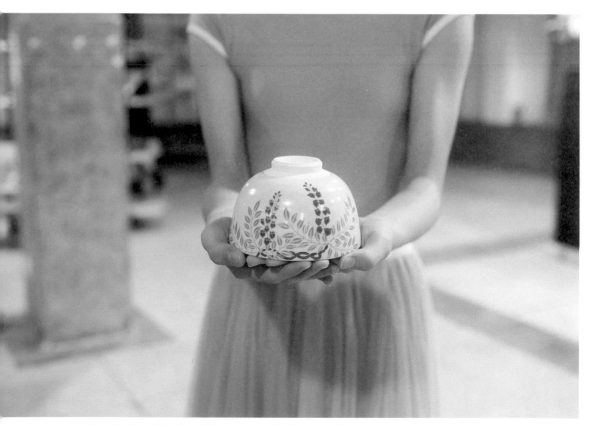

身為策展人的陳欣婷舉辦日本瓷器全義賣，也就是不扣成本、百分百捐出
所得，並開立捐款收據抵稅

沒有任何人應該被放棄！

結識美國華頓商學院畢業、曾任美國奇異集團合併併購部門經理林才越Eric，陳欣婷笑說，兩人求學命運相似，都有差點被正規教育傳統學制淘汰的共同境遇，故而促成彼此

每個孩子都有自己的故事與困難，在藝術陪伴中，獲得許多支持的力量。新北瑞濱國小

決定為家鄉教育做點事的理念，這才催生了「台灣待用課程協會」。

「與其批評抱怨台灣體制內教育，不如有所作為。」單純的發想，陳欣婷希望幫助先天資源分配不均、身處社會底層的偏鄉孩子，「沒有任何人應該被放棄！」

「待用課程」的概念源自於義大利「待用咖啡」，一百多年前，某間拿坡里的咖啡店，當顧客有「好事發生」時，會支付兩杯咖啡的費用，拿走一杯，另一杯留給需要的人，象徵著有美好的事情發生。陳欣婷走訪全台各地偏鄉部落，選定資源缺乏的學校或公益組織，針對孩子們的需求量身訂做，希望拉近城鄉距離，給孩子們相同起跑點。

創辦初期，發現偏鄉教育師資流動率高，於是定出遠高於一般薪資的鐘點費，每小時1,800元，授課內容從啟發創意出發，因應在地實際需求，與一般課業不同。陳欣婷強調，待用課程並非強勢介入原有的教育體系，而是透過跨國界、不同領域的專業傳授打開視野，協助孩子們看見自己的價值，且堅信孩子們的信心與學習動機，可用陪伴與掌聲來擦亮。

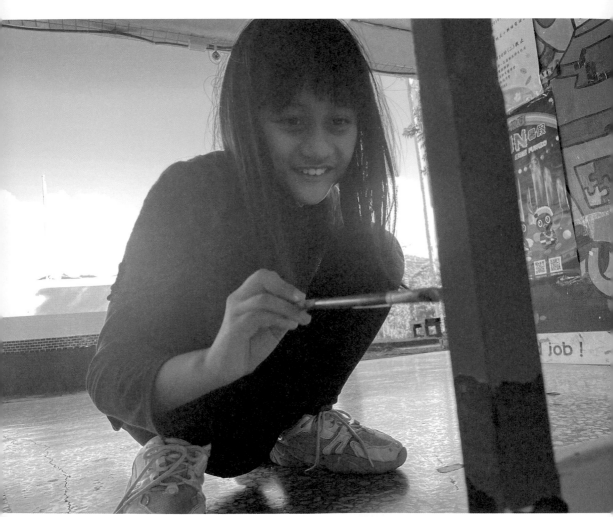

孩子們的笑容是待用課程最大的回饋。花蓮縣富里鄉明里國小

2 專心做你喜歡的事，一切都是最好的養分

專訪：陳欣婷／待用課程共同創辦人、
英國 ST ARTE 公司策展人、亞洲區總經理

🐚 發現藝術的療「育」

累積豐厚國際策展資歷的陳欣婷邀來理念相同的藝術專
才，這些畫家、音樂家、舞蹈家、藝術治療師、戲劇治療
師、攝影師們非常國際化，來自紐約、倫敦、東京與馬德里
等地，因材施教，並種下希望種子。同時透過網路、藝術
品、花蓮小農美妙養蜂場蜂蜜等慈善義賣，向社會募款支持
課程幫助偏鄉教育，也得到如台新公益慈善基金會、林鳳營

金根鴻口咬筆創作的作品

12歲癱瘓至今32多年的金根鴻，
自食其力之餘已開始回饋家人與
社會

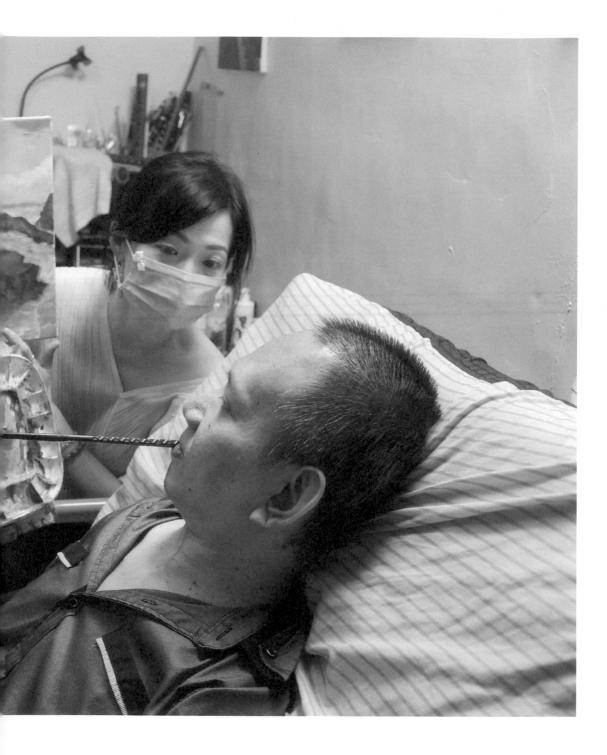

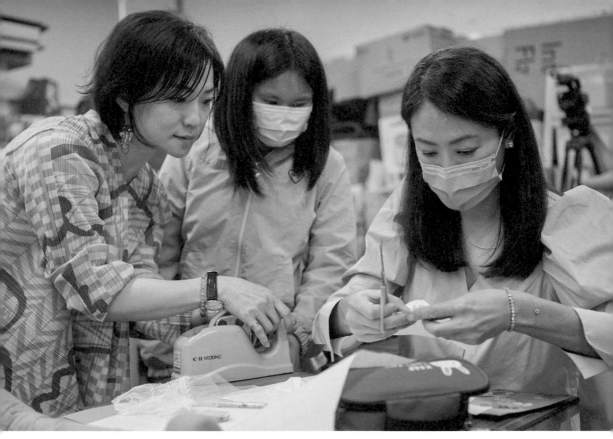

女神賈永婕親臨新北瑞濱國小，陪伴孩子創作

鮮乳等不同單位的支持。今年2023年，邁入第八年的「待用課程計畫」，已深入花蓮縣秀林鄉、豐濱鄉、富里鄉、高雄市那瑪夏區、桃園市復興區、新北市瑞芳區等，總計完成2,403堂課，在眾人持續關注下，成果非凡。例如花蓮北濱國小和禪光育幼院的繪畫及書法課，孩子已經能自在地揮灑創意並舉辦展覽；豐濱鄉肢體癱瘓的「45度角畫家」金根鴻因為習畫，讓臥床32年、僅有頭頸部可動的他畫出心中的美麗虹彩，並藉由協會的幫助，在台北市華山創意園區的巷貓、順益原住民博物館、花蓮縣文化局美術館舉辦公益展及拍賣會，燃起未來希望，現在更能伸出援手幫助需要幫助的

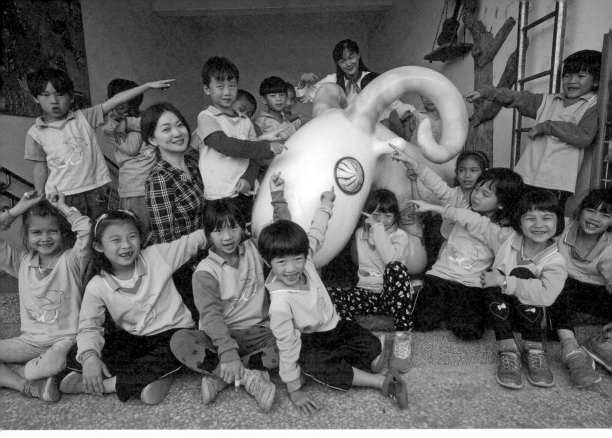

藏家劉月釵女士捐贈大型雕塑給花蓮北濱國小

人，換成他帶給偏鄉孩子禮物。

　　藝術是陳欣婷終身學習的開始，是一種自由的概念，也讓她找到為自己出征的天命。一路走來，一而再，再而三，猶如芭蕾基本動作不斷重複的演練，耐力和意志力早已成為陳欣婷的日常，當她以「藝術策展人」的角色和倫敦或巴黎博物館交流，有機會站在人類偉大的作品前，那份被歷史感召的震撼，讓她思考人性的啟示和未來。陳欣婷自認習舞的紀律和藝術策展的眼界訓練了自己，因此遇上挑戰時能激發不妥協的動力。尤其執行待用課程計畫時，不論來自募款或

開課的壓力，陳欣婷都不怕挑戰，那種不厭其煩的韌性和勇氣，彷彿是不怕重複、不肯服輸的舞者魂上身，支持著她貫徹對偏鄉部落孩子們持續的關注。

多年的接觸和了解，陳欣婷體悟到偏鄉孩子們真正需要的不見得是憐憫和物資，而是「轉念」，待用課程送給孩子的禮物正是發覺天分、建立自信，以及從而改變人生的契機。

孩子們在課程中展現才華並獲得許多成就感。新北瑞濱國小

「好好選擇自己所愛，持續專注有興趣的事，一切都是最好的養分。」陳欣婷知道，愛是最好的陪伴。

❤ 獨一無二的自己

真正的身分是擁有10年英國策展資歷的待用課程協會共同創辦人陳欣婷，在英國博物館中找到自己的天命，尤其在大英博物館中與宋朝汝窯相望、在V&A博物館William and Judith Bollinger珠寶展廳見識皇室收藏與傳奇故事，都深深讓她感受到——世界上什麼都帶不走，也許能留下來的只有「愛」。於是，當看到花蓮豐濱部落全身癱瘓的金根鴻，可以用嘴咬著筆，搖頭晃腦地畫出自己生命的色彩；育幼院長大的孩子們參加全國比賽，全力以赴獲得冠軍，映在他們臉上的自信光彩，這股愛的力量，便是她對生命的信仰。就像藝術家終其一生都在追尋藝術價值與意義，看來傻氣卻有無限勇氣。陳欣婷說，偏鄉不代表弱勢，期待每個孩子都成為獨一無二的自己，實踐自我的天命與價值。

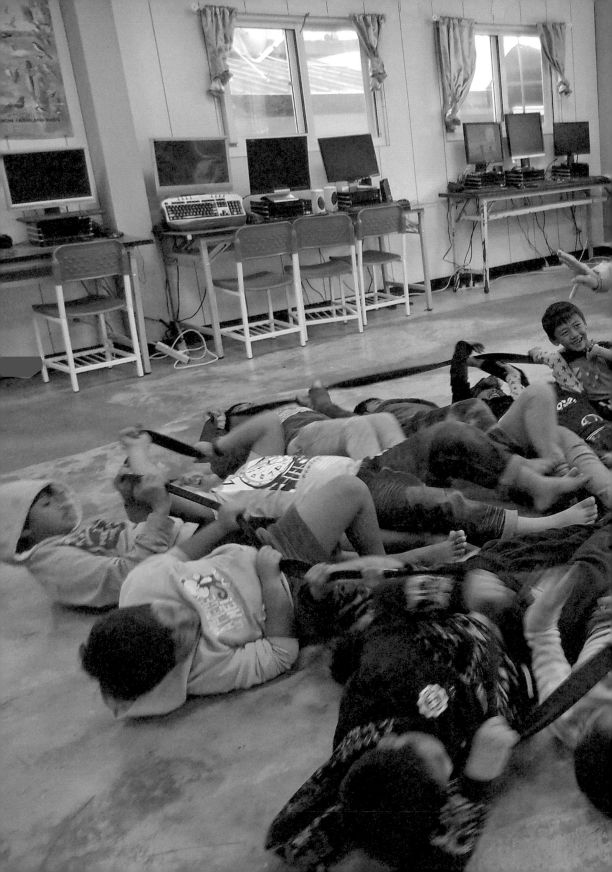

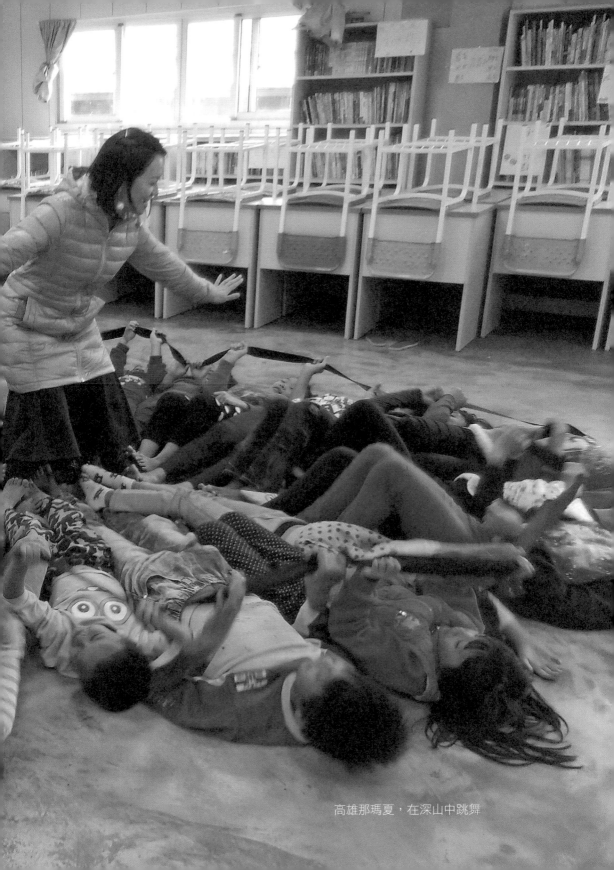

高雄那瑪夏，在深山中跳舞

③

美，是一種基本權利

專訪：江躍辰醫師
花蓮前文化局局長

藝術陪伴
給孩子一點愛，讓他們走更遠

因為學習藝術，可以影響一生、改變一個人，值得了！

花蓮生命線協會理事長、也是耳鼻眼科醫師的江躍辰，

眉宇間有一股文人氣質；事實上，這位致力提振花蓮文創的

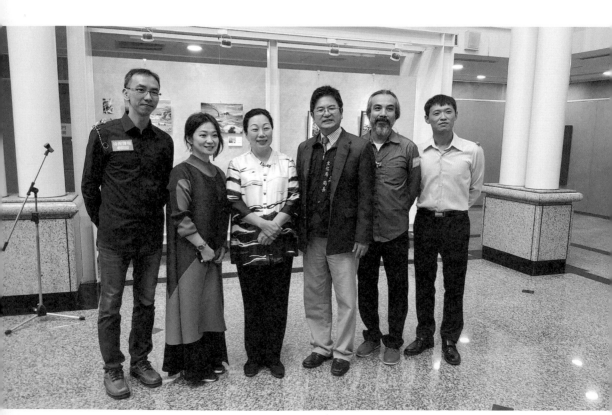

2017年於花蓮美術館舉辦金根鴻作品慈善拍賣，縣長徐榛蔚（左3）也親臨現場鼓勵並收藏作品，與江躍辰局長（右3）、待用課程陳世賢理事（右1）

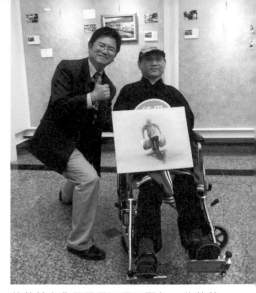

花蓮前文化局局長江躍辰醫師，收藏花蓮豐濱部落癱瘓勇士金根鴻三件作品

前文化局長，一直以來熱衷藝文，更關心美學在偏鄉的扎根和推廣，「待用課程」的藝術陪伴，江躍辰從來沒有缺席過。

醫學院畢業後在榮總待了七年，回到家鄉接下花蓮文化局長的公職，江躍辰回想起醫療工作上遇見的傷痛、孤獨和種種生離死別，認為只有美才是救贖心靈的力量。因此在他任內，花蓮人來圖書館借書和看書的頻率是他這個文化局長最關心的事。「愈是偏鄉，愈是相對資源貧乏，愈需要扎根美的教育和交流。」即使已從文化局長一職卸任了，江躍辰回到醫生的身分，仍不忘傾力推廣在地文化藝術和贊助。

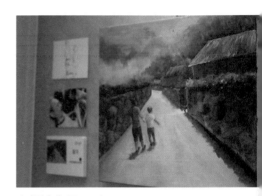

金根鴻作品

江躍辰曾以「東海岸基金會」持續為藏家策展，並舉辦藝術展覽，讓一般覺得藝術遙不可及的鄉人也有機會接觸，從中培養美感、學習欣賞藝術。他

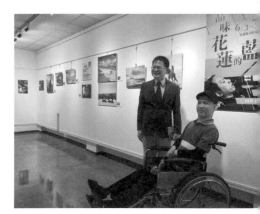

2020年金根鴻於花蓮縣文化局美術館展覽，江躍辰一路支持

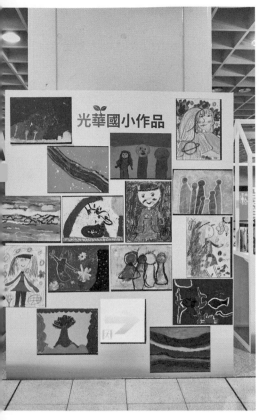

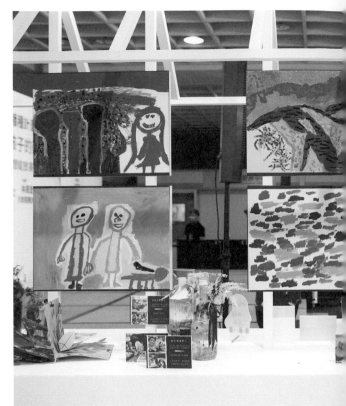

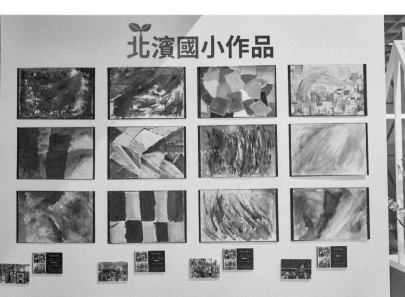

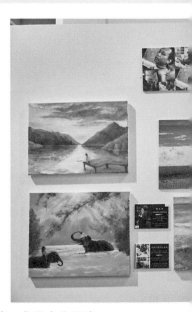

2022年待用課程孩子們的微策展於板橋火車站廣場展出，作品十分吸晴

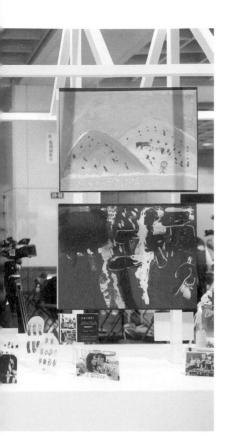

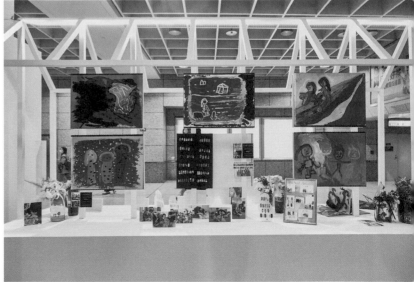

美，是一種基本權利

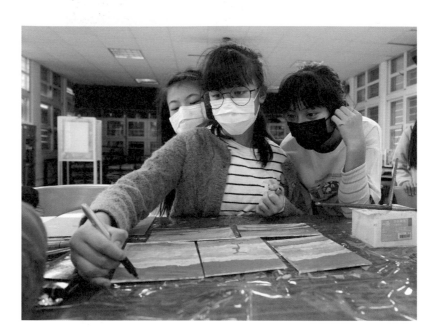

花蓮北濱國小

對於待用課程同樣投注了大量時間和心力，持續以藝術作為陪伴的初心。事實上，這位花蓮前文化局長就以個人收藏的名義，收藏了3幅金根鴻的畫作，江躍辰笑著說，希望花蓮人能多認識自己故鄉的藝術家。待用課程幾乎是以量身訂製的藝術療「育」，滋養了偏鄉，能在任內看到家鄉因為美的啟動進而興起文創生機，江躍辰說，再也沒有什麼比用藝術來服務家鄉更有意義的事了。

返鄉經營父母在花蓮的園藝事業，待用課程協會的理事

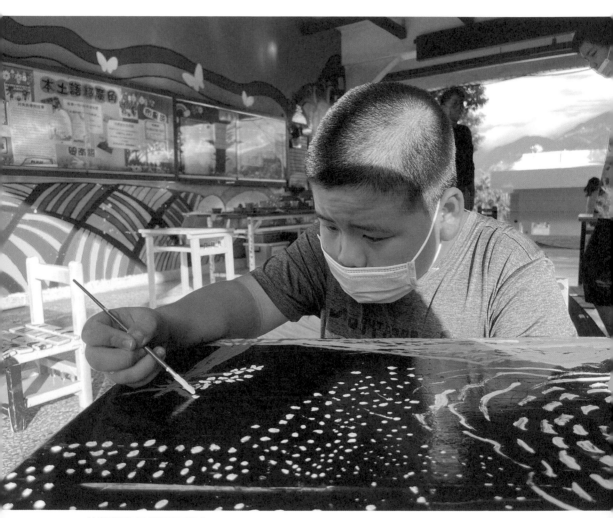

花蓮縣富里鄉明里國小

花蓮豐濱部落癱瘓勇士金根鴻，捐出以口彩繪作品給北濱國小孩子，此為北濱國小孩子於展覽現場為根鴻演出

陳世賢也感同身受地說：「花蓮很美，但除此之外，我們還能用什麼留住人們對花蓮家鄉的情感？藝術，可以更生活化、更入世、更積極地深深扎根於偏鄉的孩子心中，讓這些得到滋養和啟發的種子，有一天茁壯長大，並去幫助更多人、更多偏鄉。」推廣時難免遇到質疑聲浪，諸如「為什麼資源都集中於固定的學校和單位？」陳世賢解釋，「持續關注」是待用課程一貫的宗旨，也是和其他公益單位的區別，許多計畫均已進行第六年或第七年了，藝術不是短暫的絢爛，船過水無痕，而應是長期的積累，聚沙成塔。

人有生存和工作的權利，欣賞美的事物則是一種生物本能，藝術欣賞，難道不也是身為人的一種基本權利嗎？

其實，沒有偏鄉，沒有距離，「美，是一種基本權利，也是最好的陪伴」。

④ 隱形的翅膀

專訪：陳湘媛
瑞濱國小輔導主任

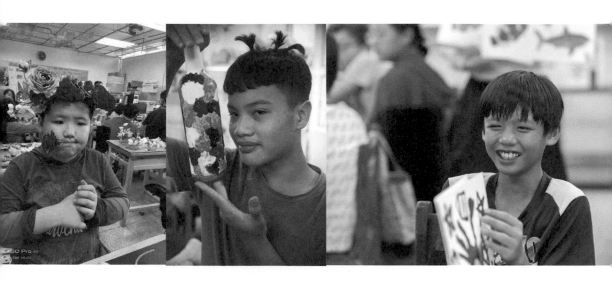

事情變得簡單，學習就變得快樂。

陪伴著「待用課程」在瑞濱國小扎根的教師兼輔導主任陳湘媛，深刻了解藝術陪伴對孩子們生命的改變。

探險、找尋、失敗、困惑、獲得。藝術一層層探索的過程，對照出偏鄉孩子對這個世界的迷茫、對正在長大的不解，但也看到一股默默挑戰命運的堅韌生命力。

偏僻面海的瑞濱國小，冷颼颼的東北季風吹掠過空蕩蕩的操場，一股不安與騷動在校園角落飄動。

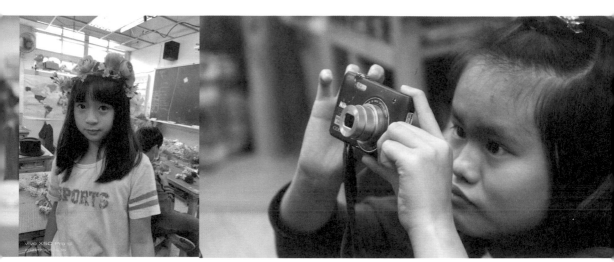

「找到自己。」陳湘媛說，因為接受了害羞、有點不確定、怕犯錯、擔心躲在角落不被重視的自己，陰影一掃而空。重要的是，孩子們看見未來。新北瑞濱國小

　　鄰近新北市的瑞芳，新住民、原住民、漢人在此交織出多元文化的下一代，貧困、隔代教養與經濟條件相對落後的處境並不少見，面對情緒障礙、喪親或缺乏家庭照顧的孩子，他們的機會不多，命運多舛，但在陳湘媛心裡，每一個孩子都是天生的藝術家。毫無疑問，「藝術療育」是一股安定的力量。待用課程透過繪畫、音樂、舞蹈、戲劇等肢體及感官挑戰的藝術引導，讓原本不受關注的生命，得以走出學習困境和情感的挫折。

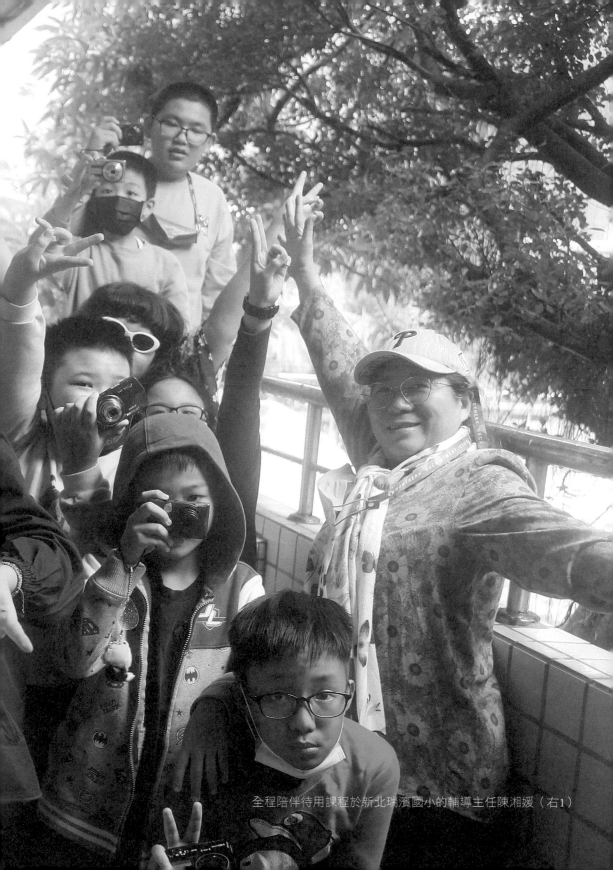
全程陪伴待用課程於新北瑞濱國小的輔導主任陳湘媛（右1）

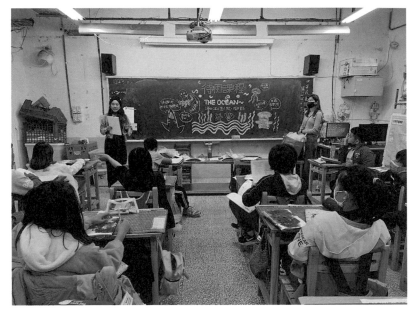
待用課程上課中

　　「重要的是找到自己。」陳湘媛說，透過藝術，孩子重新接受了害羞、有點不確定、怕犯錯、擔心躲在角落不被重視的自己，內在的陰影一掃而空。最不容易的是，孩子們能夠從藝術中看見未來。

　　自我肯定連帶觸動探索未來的信心，能夠「不再受到其他外力或現實環境的左右」。長期在瑞濱國小推動藝術課外學習，力薦並引介待用課程的陳湘媛很清楚，唯有藝術可以建立信任、傾聽孩子的心。

有如經歷一場心靈探索旅程，當被藝術完全接納，神奇的事就發生了。弱勢及缺乏自信的孩子忽然好像找到表達與釋放情感的出口。看在陳湘媛眼裡，每個來自複雜背景的孩子，無論是外籍媽媽、單親，或問題家庭，在遊戲般的團體療「育」中，自由即興的唱歌、大笑或舞動，得到了情緒發洩，終於「喊」出隱藏在心中沉默的痛。

阿美族原住民、新住民子女、隔代教養學生及單親子女，不同家庭背景的孩子在藝術中相遇，發現他們生命中的喜怒哀樂，甚至是缺陷，就在每個孩子創作的個人繪本裡一一浮現，當每個人的故事被緊緊溫暖擁抱時，困頓的生命因而有了轉折的機會。

新北瑞濱國小繪畫作品

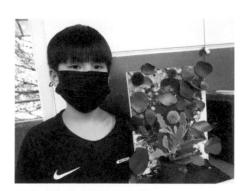
新北瑞濱國小花藝療育課

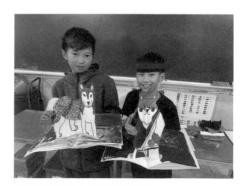
新北瑞濱國小立體繪本書

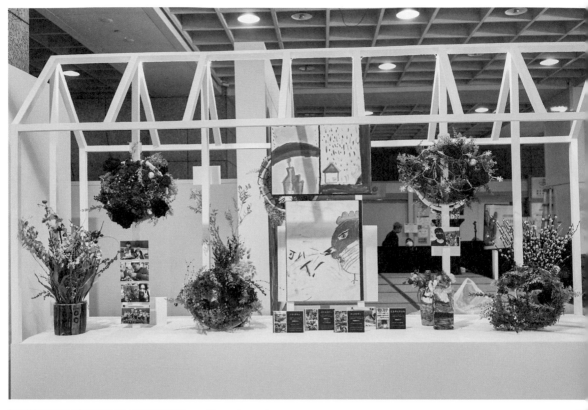

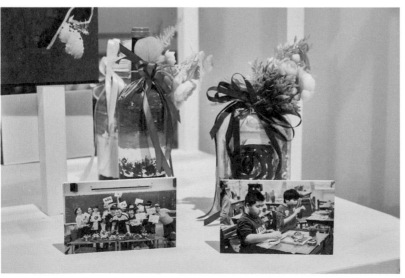

孩子們透過微策展自我肯定，觸動探索未來的信心。新北瑞濱國小

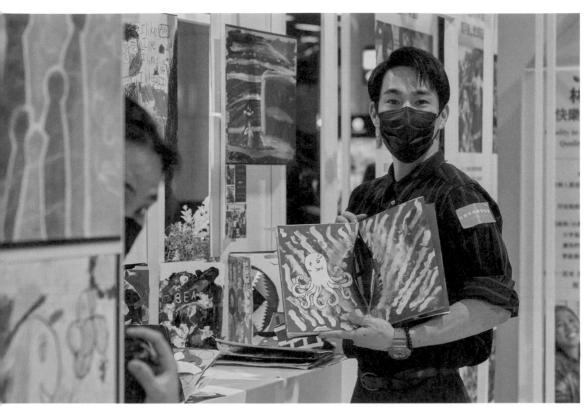

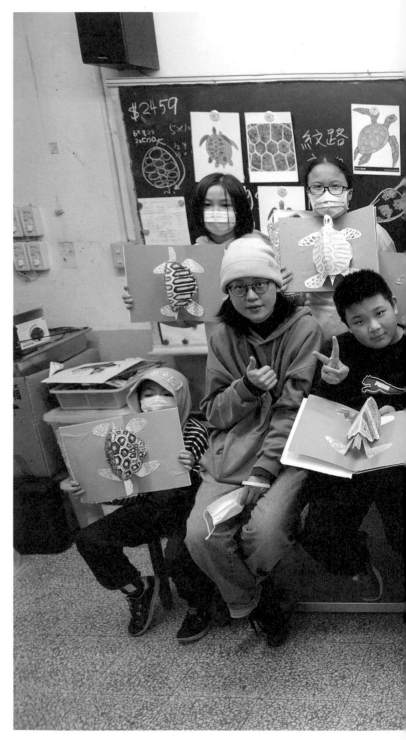

鄰近新北市的瑞芳瑞濱國小，新住民、原住民、漢人在此交織出多元文化的下一代，貧困、隔代教養與經濟條件相對落後的處境，在待用課程藝術陪伴下，卻各個精彩

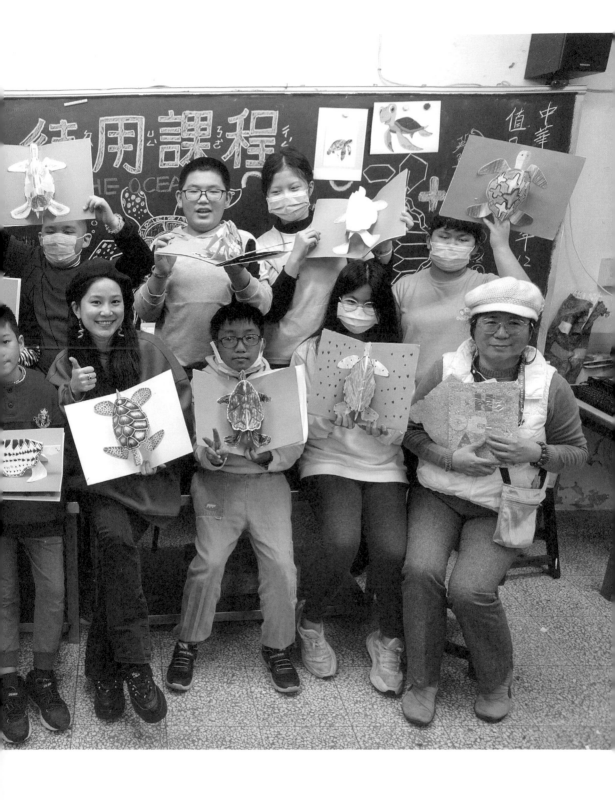

孩子們在待用課程的藝術引導下，綻放多彩多姿的創意靈感

　　孩子們在繪本課發揮創意編寫故事，隨著故事進展，最讓陳湘媛感到印象深刻的是，課堂中幾乎半數的孩子所創造的主角都「死了」；而在「種下一顆種子」的主題故事表達中，更讓她感受到藝術的震撼力：孩子們對種子有各式各樣的栽種過程，一棵長成的樹，有的長在土壤裡非常扎實、有的樹很小、有的樹沒有根，或樹的旁邊有一幢沒有門的房子。看見孩子們不自覺的強烈告白，紛紛表達出忌諱的、不好的、不被允許的，「一部分受傷了，死去了」的情感隱喻

透過藝術一次一次觸動它、釋放它，不管是戲謔、憤怒、醜陋、混亂或是「哀莫大於心死」，但這樣深藏在孩子心底的情感終於能夠被關注，並試著被了解和引導。

運用「藝術」的象徵，種子在土地發芽扎根，代表再次被接受和擁抱，所有的衝突都可以被接納、釋放，蘊藏改變的可能，直到最後每個人真實地做回自己。

孩子的改變可從細微處查覺，原本極度緘默害羞的女孩

開始能夠堅定地直視對方，調皮小男生也願意靜下心來冥想，從外地遷移來的孩子也找到自己的位置。透過藝術的互動，陳湘媛一次一次看著孩子成長變化。

在分享情緒的遊戲中，孩子們紛紛表達「很開心」、「有點生氣」、「覺得無聊」、「心情複雜」……課桌椅、櫃子、教具被移到牆壁旁的教室，關了燈，有人在角落找到安全自在；「想像自己在黑暗中放鬆……」引導孩子的注意力潛入房間的音樂中，閉上眼睛，深呼吸，有的孩子手握著手、有的孩子獨坐，還有人在過程中睡著了，而在地板上蠕

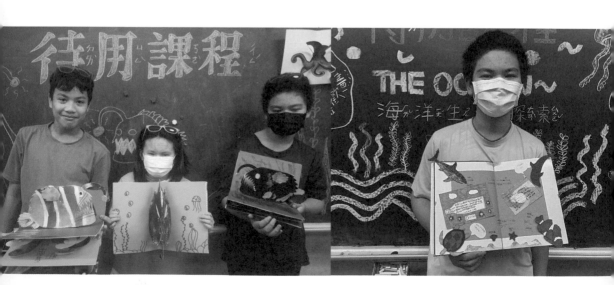

動的小男生說，他看到自己跳著芭蕾舞。陳湘媛說，待用課程藉由隱喻幫助孩子釋放情緒，透過發掘真實自我的「冥想」療癒，讓這些在成長過程中遭遇過各種挫折和困難的孩子，踏上神奇的旅程。

進入藝術的領域，靜默專注，眼睛閃爍著光的孩子們，即使最不堪的遭遇也找到了出口，進而感受到所謂的「完整」。因為藝術不只接受好的，也包容失敗，那些所謂「美好的」更不必刻意地假裝迎合。正因不完美、曾經歷過痛苦，才更能找到真我。

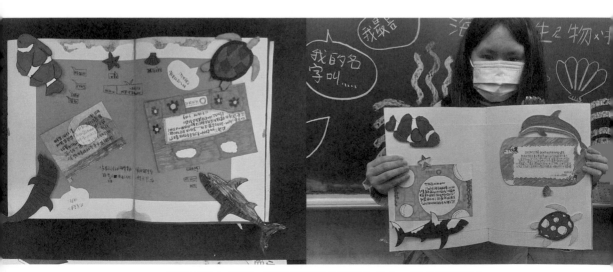

從孩子身上看到一股默默挑戰命運的生命力。新北瑞濱國小

待用課程替孩子們打開視野，挖掘自我，看見不同的可能性

　　「藝術」像一雙隱形的翅膀，願孩子自由、勇敢地做自己，不再害怕；生命從此變得自主、自在，無論未來如何，帶著萌芽的信心，繼續大步前行。

　　瑞濱國小的操場又飄雨了。

　　陳湘媛說：「待用課程是陽光，因為陪伴，孩子們重拾無懼的笑容，雨天也終於轉晴了。」

受到藝術啟動的孩子們，找回了自我。

隨著時間滾動，陪伴所建立的信任，毫不保留地讓隱藏在故事後面的孩子們

釋放出前所未有的創造力與想像力，彷彿藝術的翅膀，準備展翅了。

Part
2

「術」業有專攻——
以愛與藝術來灌溉

【花藝篇】
生命裡沒有比這個更浪漫的事

林正泰

泰格爾創意設計公司創辦人

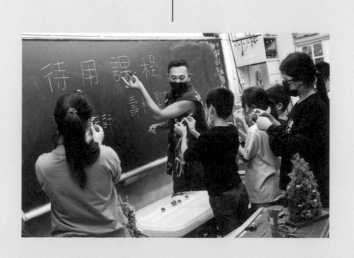

新北瑞濱國小花藝課

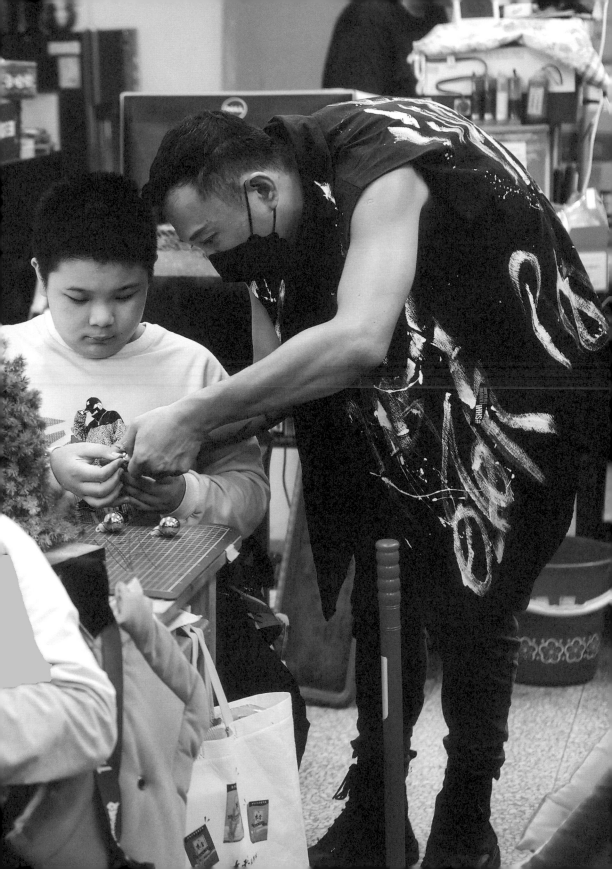

花草無形的療癒

每次，林正泰Tiger總是特意帶著色彩濃艷又繽紛的花材到課堂上，「至少，希望花花草草對孩子們是個快樂的回憶。」Tiger說，大自然的美麗也是一種陪伴。

花藝，帶領孩子發掘天生性格裡對「美」的感動。做中學、學中做，不設限的花藝，帶動「學習」的興趣和動機，希望孩子能夠因為眼前的繽紛而體會到——「原來，我是有價值的」。

有幸以大自然花禮和手作為伴，種下「療育」的種子。

Tiger捲起袖子的手肘上有一片叢花的刺青。你很難想像眼前眼神溫柔的男人，是從花藝創作中找回小時候被霸凌而失去的自信；今天，更因為孩子一聲聲「阿泰葛格」的熱情招呼，把生命過得更加精彩，更加浪漫！

希望待用課程的一花一草能為孩子留下快樂的回憶，Tiger說：「當面對人生的困頓和不平，這也是我自己最好的療癒。」

記憶中，小時候父母為了生活早出晚歸，而手足間年紀

的差距，總是讓Tiger有種被忽略的寂寞。靠著畫筆塗塗抹抹和自得其樂的內心對話長大的Tiger，從小就學著獨處，也因此養成對周圍環境得天獨具的敏感觀察力，直到發現他熱愛的花藝，透過他的藝術才情和創意信手拈來，漸漸贏得肯定，甚至獲得家人對他的理解。

機緣巧合接觸到「台灣待用課程協會」，發現自己原來有能力回饋社會，觸動了Tiger心裡最柔軟的回憶，至少他想給孩子們不一樣的童年。2008年後半，他第一次來到瑞濱國小，這是一所位在台灣北海岸的迷你小學，雖然沒有豐富的教學資源，但孩子們童真的笑容即是最大的寶藏。

五年級班上有一位亞斯伯格症的女孩，總靜默地不與人溝通，甚至連眼神交流都閃避。Tiger回想，經過一次次和她小心的接觸，漸漸地打開她的心門，在以「花」為媒介的互動下，他發覺女孩從作品的選料到配色，不但構思完整，作品還呈現大膽、鮮活的創意，無意間透露出她緊閉的小小世界，其實充滿了富有冒險精神的神奇活力。

送走畢業班，再次接下新班，班上有位不善人際溝通與生活自理困難的男孩。Tiger還記得第一次上課，只見男孩

有幸以大自然花禮和手作為伴，種下「療育」的種子。新北瑞濱國小花藝課

聽完他的自我介紹後，就大聲反覆唸著、叫著他的名字。幾個禮拜過去，再次見面，男孩仍旁若無人地親切大喊著「阿泰葛格」。Tiger放下忐忑的心，因為他知道孩子的小宇宙已接納了他。每次看到孩子努力嘗試做著手上的花藝作品，他便更確信學習不應該預設限制，至少，Tiger手裡的花就沒有遇到任何阻礙。

我只希望陪伴的回憶，是快樂的！

面對狀況各異的孩子，例如閱讀書寫、知動算數障礙，甚至情緒理解困難而像不定時炸彈，更需要費心關注。Tiger認為，如果不能向孩子們保證未來，至少要讓他們記住快樂的今天。有次，恰好遇上過年的花藝教學課，課堂上一個孩子突如其來無法控制地大聲喊叫：「送給奶奶，奶奶

藝術陪伴
給孩子一點愛，讓他們走更遠

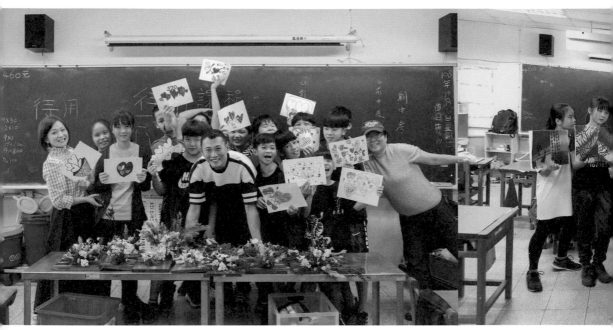

希望陪伴的回憶，是快樂的！新北瑞濱國小花藝課

陪我，我要送給奶奶的禮物！」最後這位學障生在大自然花草引導療育之下，不但躁動的情緒獲得安定，也順利完成了送給奶奶的花藝禮物。

學習障礙的小朋友或許在正規學制上比較吃虧，尤其可能因為沒有資源和正確的指引，使得求學成長過程更為辛苦，但只要看他們捧著自己選好的花材，手作時個個認真的神情，一直到完成作品後，禁不住露出的滿足笑容和自信，

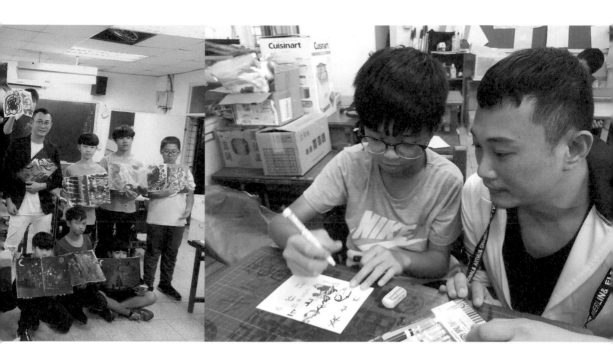

對於曾經也不受學校教育肯定的Tiger來說，這一切格外珍貴。與其說是他在教導學生，不如說更像是引領，並在彼此陪伴的過程中，帶來一種安慰。

不論是用在地資源製作的「貝殼砂畫創作」，還是近年來很夯的「乾燥花壁飾」，孩子們配色大膽、自然熱情的花藝創作，讓Tiger驚艷不已，好像自己也驟然找回內心創作的單純動力。「趁現在這個年紀，應該做些浪漫的事！」

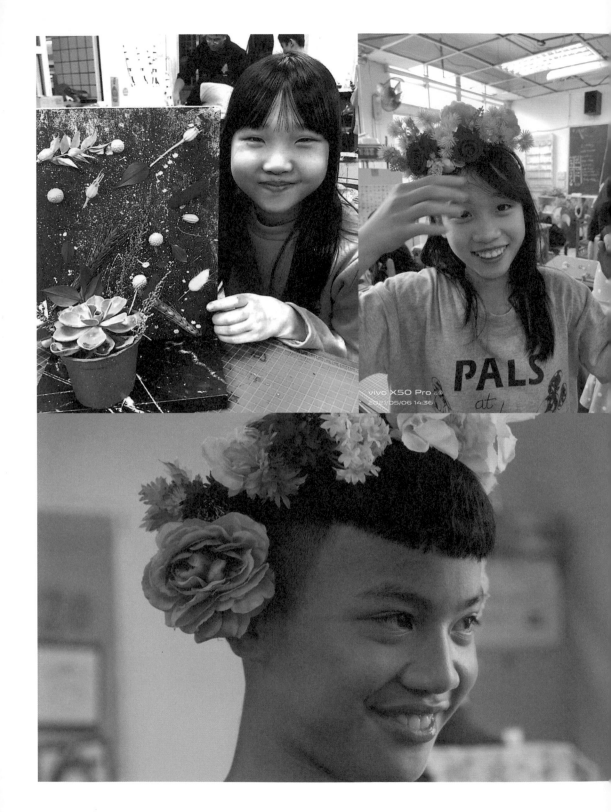

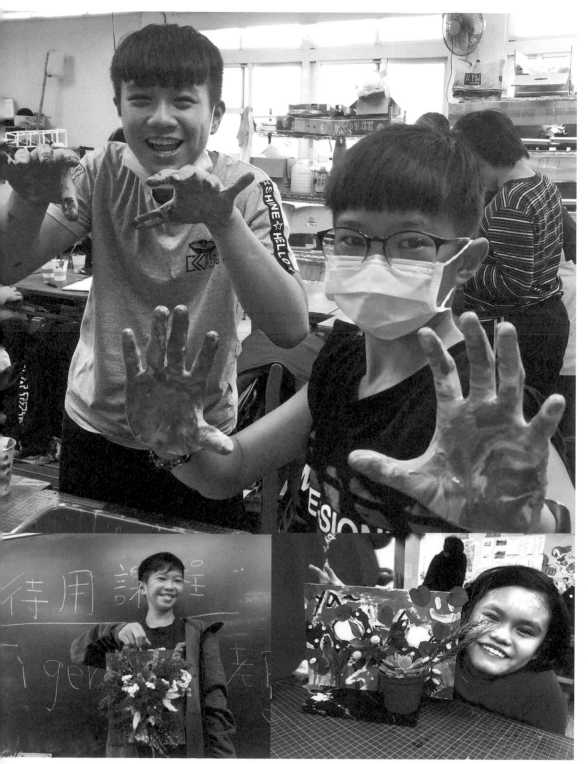

孩子們童真的笑容是最大的寶藏。新北瑞濱國小花藝課

Tiger在社會打滾多年，曾經摸索過，也曾經需要別人扶持，在加入待用課程教學行列後，一路走來的點點滴滴，看在朋友們眼裡，那個「孩子王」Tiger，正是在做最浪漫不過的事。

花非花：愛在偏鄉

這是什麼花？「芍藥、陸蓮、波斯菊、鈴蘭，還有玫瑰。」何小弟低著頭，小心翼翼撥弄著手上的玫瑰，毫不猶豫地一一說出正確的花名。今年十一歲，眼角不時瞄著小小課桌椅上各式花材的何小弟，是瑞濱國小五年級的自閉兒。因為鎖在「眼中有物，沒有人」的封閉世界裡，反而需要更多啟發和陪伴。只見何小弟興高采烈地拿著自己手作的花環，認真地笑著說：「我要送給媽媽。」

抱來一卡車人造的、乾燥的或是真的花材，Tiger說，他並不打算「教」這班孩子什麼專業技巧或特定勞作。「我希望他們自由自在！」當孩子發現美就在身邊、美無所不在，就是觸發適性發展可能的開始。教過許多屆待用課程的Tiger，想出各種點子讓孩子接觸不同植物，並體會自然之美。

　　Tiger一面請每位小朋友選擇花材，一面低下身子和大眼睛的小蓁「討論」小小花環的配色和花朵配置。其實待用課程對於早已社會化的Tiger來說，反而是一種回饋。說的話不多，但眉眼裡盡是關愛，Tiger疼惜這些和自己小時候

孩子們透過微策展自我肯定，觸動探索未來的信心。新北瑞濱國小

一樣，生活並不富裕的孩子，他也很清楚，愈早發現興趣和才華，才能愈早掌握未來的命運和契機。

　　下課鈴響了，沒有人捨得離開教室。滿桌滿椅、手上、頭上都是花。笑得靦腆的何小弟，又愛又憐地獨自把玩著手裡他最愛的玫瑰。也許，世界上沒有什麼是公平的，但，至

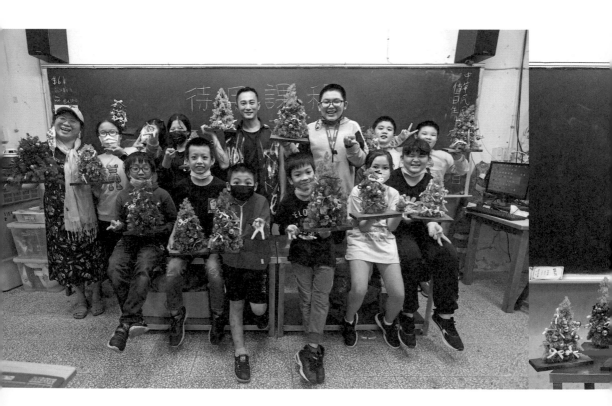

少待用課程的陪伴是一條長長的路；讓愛在偏鄉，沒有盡頭，只有持續。

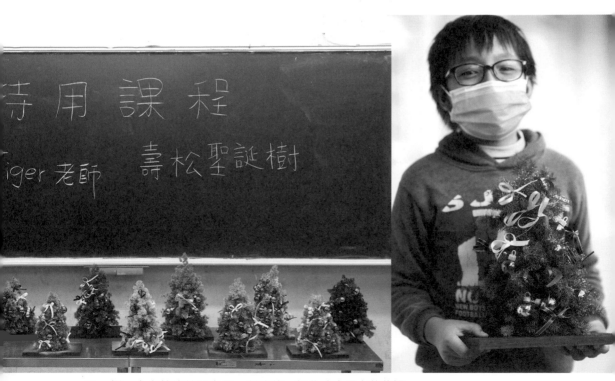

Tiger說，大自然的美麗也是一種陪伴。新北瑞濱國小花藝課

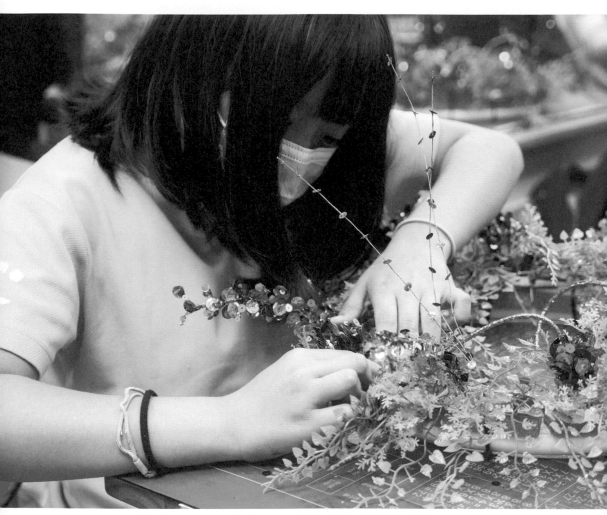

帶領孩子發掘天生對「美」的感動。新北瑞濱國小花藝課

② 【攝影篇】我在瑞濱看見一道光

岡本孝
日本攝影師、演員

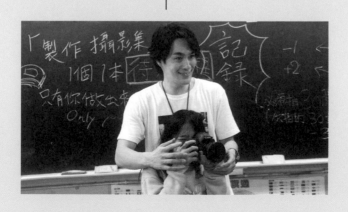

影像是世代潮流，是一種自我表達最好的訓練。新北瑞濱國小

💙 自我價值和使命

攝影象徵時代變遷，也反映當下氛圍。

直覺且無畏的鏡頭下，攝影體現藝術價值之餘，留下高度的可讀性與訊息。

作為獨特的圖像學，彷彿將情感壓縮至一張張底片之中，捕捉並呈現源自對深層記憶的反應。

在影像與孩子之間，無論平凡日常的片刻，或集體意識，攝影都創造出一種獨一無二的個人經驗。視覺藝術能夠穿梭時空、探索、記錄，並開啟偏鄉孩子的視野。

下雨了！

手裡的相機還來不及收，顧不得撐傘，岡本孝心裡惦記的是，那些拉長脖子盼望著他的到來、迫不及待衝出教室的孩子們。想和他們一起拍照，一起探索與冒險！鏡頭裡，岡本孝看見了瑞濱國小的那道光，也找到「面對自己」的勇氣。

在台灣人生地不熟，但毅然帶著鏡頭出發的日本籍攝影

師岡本孝，跟著零星旅客步出了火車站，灰濛濛的天空下，準備到訪濱海公路邊的這間偏鄉小學。岡本孝知道，眼前的孩子們和他一樣，需要找到方向，而手上的那台相機正是打開視野、走出孤寂的最好陪伴。

　　雖然老天替他選了日本父母，但其實岡本孝自認是屬於台灣這裡的；六年來來去去、居無定所的他，初來台灣時待在西門町，完全不會中文的他找不到工作，最落魄的時候甚至還睡過台北龍山寺公園。指著胸前印有黑白廟宇照片的T恤，岡本孝用生硬的國語說，未來，他計畫把一系列記錄台灣日常的攝影作品帶回東京和家鄉大阪發表。不過始料未及

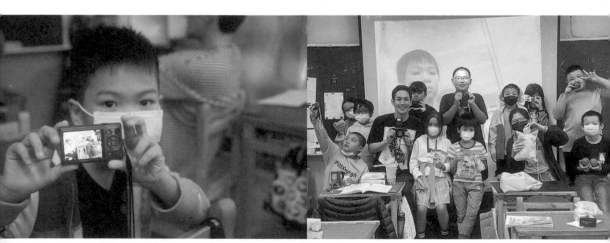

岡本老師會舉辦攝影比賽，讓孩子透過影像講述自己的故事

的是，攝影本能居然因緣際會促成了岡本孝和台灣土地、人情更深刻的連結。

之所以來到台灣，原本是想一圓和心目中最有魅力的導演侯孝賢拍戲的心願，沒想到剛來台灣不會中文，不但演戲之路不順，連當初簽的模特兒約也有一搭沒一搭地懸在那兒，最後空耗三個月，觀光簽證到期，被通知要離開台灣。但此時他卻驚覺，台灣讓他有種「活著的感覺」。曾在大阪和東京都工作過的岡本孝受夠了每天在階級感重的社會裡偽裝自己，很不快樂。反倒是想念起在台北萬華那段無所事事的日子，觀察遊民露宿街頭，看盡龍山寺人來人往，記錄廟宇建築與來來往往的善男信女，「人生中第一次感受到生命。」岡本孝有點誇張地撫著胸口說，不論是廟口玩滑板的小小孩，或是那些潦倒於巷口的街頭流浪漢，「從他們的眼瞳裡，彷彿看見背負著曲折的人生故事。」相機裡的影像成為一種活著的證明，透過鏡頭尋找想像與生活裡的真實對比。岡本孝兩手一攤地說，他一無所有，但卻找到「面對自己」的勇氣。

沒錯，岡本孝有夢，還有相機，更有陪伴瑞濱國小偏鄉孩童從鏡頭裡發現自己價值的使命。

三步併兩步穿過溼淋淋的操場,匆忙衝進教室,立刻被迎面而來的孩子們的催促聲團團包圍住,岡本孝笑著從背包裡拿出第一堂課的分組團體照,60 x 80公分大張的沖印照片上,一張張笑得東倒西歪、活力十足的大合照,引來孩子們驚叫和彼此興高采烈的指認。數位時代,手機早就取代了傳統相機和底片,多久沒有看過這麼大張的沖印照片了?而鏡頭前後,又有多久沒有看過孩子們認真的模樣?更不用說,在日本帥哥老師的指導下,瑞濱國小的這一班學生戴著墨鏡,用力擺出最酷表情的那一刻——任何不安和焦慮、低落等負面情緒在鏡頭裡都不存在,只有繼續笑著、叫著,充滿期待的對明天說:「只要我長大!」

影像是世代潮流,是一種自我表達最好的訓練。

鏡頭下看見自己

2016年起,待用課程利用藝術陪伴,有計畫地啟迪天分的療「育」和對於偏鄉孩童身心的修復,產生潛移默化的學習效果,如今已經看見一道光。瑞濱國小輔導主任陳湘媛說,學童升學意願和學習自制力都很明顯地改善。看著學校

偏鄉孩童最需要的是視
野,日本岡本老師帶上
百年相機給孩子體驗手
感。新北瑞濱國小

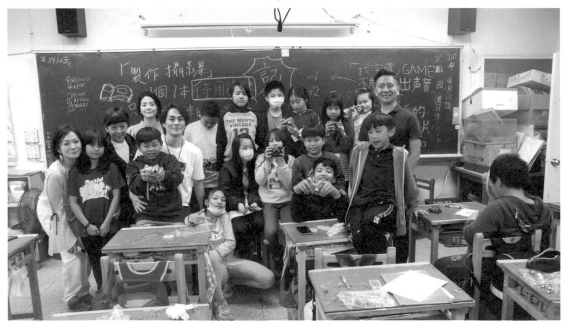

新北瑞濱國小

2 【攝影篇】我在瑞濱看見一道光
岡本孝／日本攝影師、演員

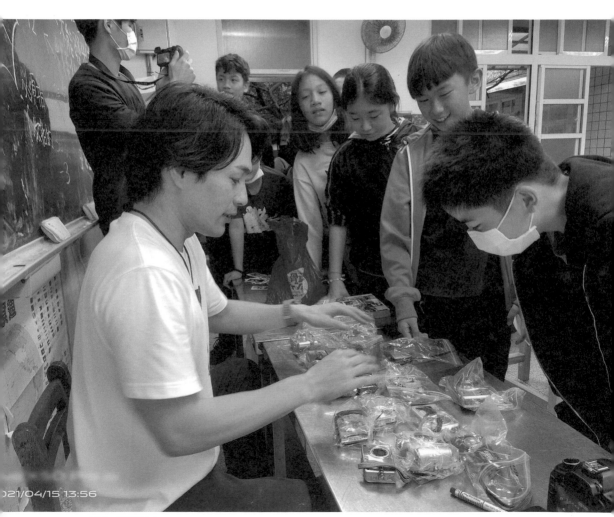

021/04/15 13:56

新北瑞濱國小

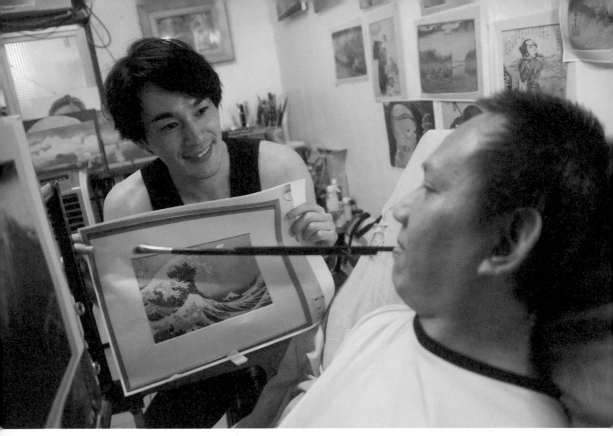

與花蓮豐濱部落癱瘓勇士金根鴻，前去部落分享構圖與日本文化

岡本孝在台灣偏鄉傳遞愛。花蓮豐濱部落金根鴻家

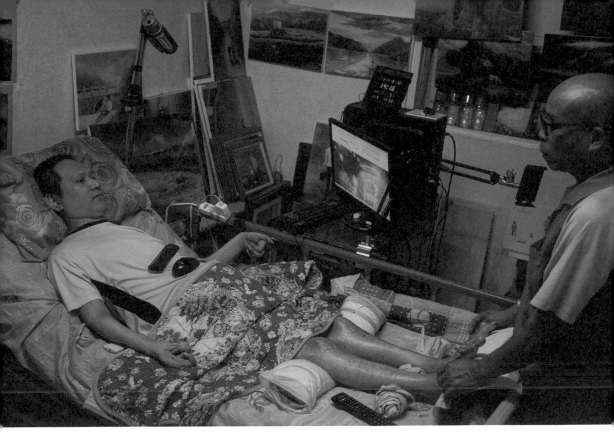

日本攝影師岡本孝也為花蓮癱瘓勇士金根鴻與其居服員李東昇先生，拍攝許多動人照片

成員多數單親、隔代教養，或是家庭支持力不足，在這樣的情況下，偏鄉孩童在待用課程中被藝術啟蒙，發現第一屆要升高中的孩子主動回來諮商，她就知道在成長路上，藝術的能量已然種下種子。「偏鄉孩童最需要的是視野。」陳湘媛說，透過藝術創作的陪伴和滋養，自信的建立是一輩子的事，向上的夢想也讓這些人生起跑點也許不見得被公平對待的孩童，有了出於自主、自願的意志力。

打開藍色大背包，「哇，是相機耶！」孩子們在「被拍」之後，這天岡本孝打算送給每個人一台自己可操作的相

機，嘗試「主動拍攝」。摸索操作的過程中，鏡頭帶領孩子培養美感的觀察力，用照片來寫日記，可以一面學習接納世界，一面發掘事物的美好，底片會留下線索，讓這些美好可以和別人分享。看著新北市偏遠的小學教室裡，一群忘情地把玩著二手相機的孩子們，岡本孝說，他雖然送相機並教會他們操作，但他不是老師。真正領會鏡頭前後故事與眼光、創造畫面，並試著表達自己的「當下」的，是台灣這群純真的孩子，這群孩子們教會他勇敢看待真正的自己，接納生命中所有的好和不好。待用課程利用不同的藝術帶來啟發，無論是攝影、舞蹈、繪畫、花藝，還是勞作，離不開的主軸，仍是持續的「陪伴」。

窗外的雨停了。

藝術撫平了天生不平等的悲傷，岡本孝扛起已清空的藍色大背包，相對地，他知道滿載的回憶和收穫，已足夠他繼續圓夢台灣。

「世界會變成什顏色？」至少，今日的瑞濱天空，已不再漫天灰霾！

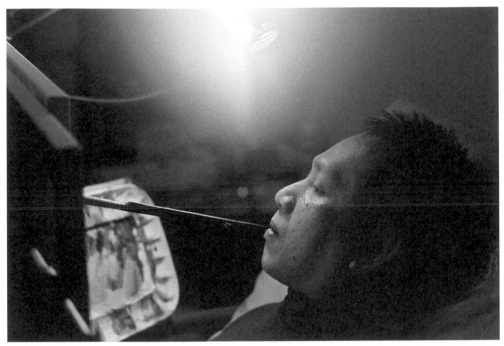

鏡頭裡，岡本孝看見了專注的那道光，也找到「面對自己」的勇氣。花蓮豐濱部落癱瘓勇士
金根鴻

藝術陪伴
給孩子一點愛，讓他們走更遠

賈永婕親臨瑞濱國小陪伴孩子創作

【繪畫篇】
藝術是生命的突破口

沈廷憲
畫家、花蓮文化薪傳獎得主

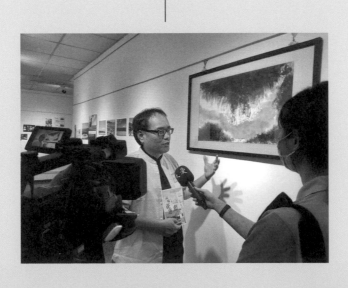

孩子觀察光影、色彩，學習冒險與犯錯。花蓮縣富里鄉明里國小

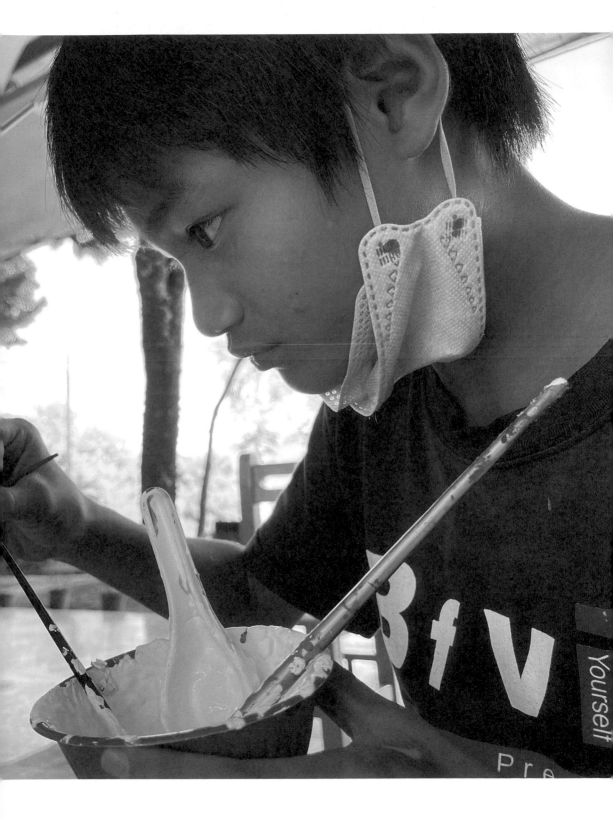

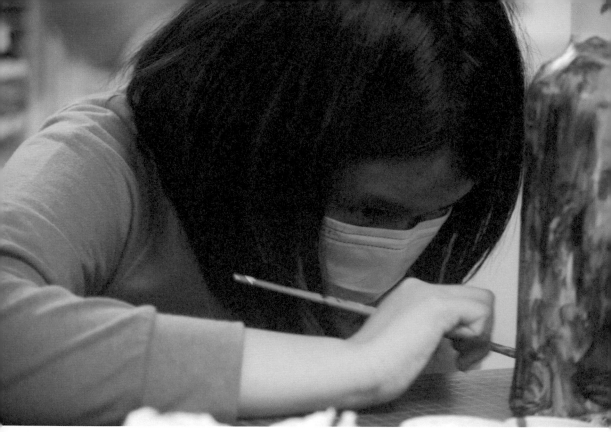

沈廷憲認為藝術讓人自由

◗▬ 有限的陪伴，無限的可能

　　為什麼是藝術？「藝術讓人自由。」

　　待用課程選擇「藝術」作為協助與陪伴的媒介，並顧及受助者的尊嚴與處境，真正啟發自信和勇氣；試著平衡人生裡的苦難和困頓，重新點燃生命的熱情。

　　「藝術這條路上，你想做什麼？」看見肢體癱瘓的「45度角畫家」金根鴻不同時期的創作脈絡，藝術家沈廷憲意識到，唯有找到對繪畫真正的熱情，開啟和自己的對話和互

動，不受限於色彩、筆觸或創作主題，才會讓一個在床上躺了32年的障礙者，從活下來的掙扎裡突破身體特殊的處境，找到命運的轉折點。現在從金根鴻的繪畫創作裡，可以看見重新活出自由的色彩。

探索色彩打開視野

沈廷憲老師打破一般教學，企圖為金根鴻的「45度視角」找出繪畫以外的其他出口和可能。兩人持續長達兩年的師生緣分，沈廷憲老師曾問過「亦師亦友」的金根鴻，「藝術這條路上，你想做什麼？」眼見金根鴻掛滿不同時期作品的房間，從這些繪畫階段留下的創作脈絡，沈廷憲意識到他面對的是一個躺臥了32年，「只能活著，卻動不了」，一心掙扎著想要突破身心困頓，找到自由出口的生命。

「藝術讓人自由。」藝術家沈廷憲以自己為例，從「青春之星」歌唱比賽冠軍開啟了音樂才華到拿起畫筆繪畫，從學霸到頹廢的青春期，歷經大起大落，但他最後解鎖的人生成就是──選擇回到家鄉花蓮教書。七年前，因為待用課程，沈廷憲接觸到金根鴻，他回想自己在有限的陪伴中，試

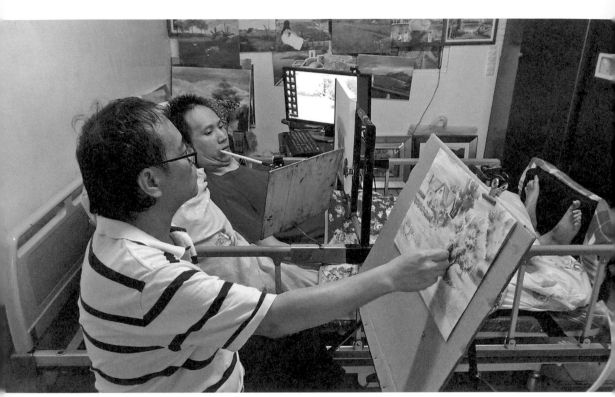

沈廷憲為金根鴻第一階段頭兩年的重要啟蒙老師

著用藝術喚起只能以牙齒咬著畫筆作畫的根鴻，告訴他：唯有生命的磨難，更能累積足夠的熱情來感悟、體會藝術，轉化為和自己對話的創作，最終找到心靈的平衡，才會活出自己。

　　沈廷憲放掉一般繪畫課的教學方式，鼓勵不能自由行動

的根鴻多用心觀察。沒錯，不要因為身體的限制，而失去信念與價值，反而要在接受身體狀態受限的前提下，找到個人繪畫風格的可能性。

初期，沈廷憲發現根鴻的繪畫作品使用很多黑色，也常侷限於某些主題與內容，沈廷憲於是鼓勵他跳脫慣性，找出獨特性。首先，色彩是重要的起點，試著讓根鴻開始觀察顏色，就算不調色，也要能以一種實驗的心態來看待色彩。沈廷憲說，由「概念色、觀察色到自然色」，慢慢的將繪畫導向探索與實驗，經過像梵谷的《向日葵》畫作的觀察和體會，學會用色彩思考、以色彩表達心情，即使只能從45度角姿勢和筆觸創作，一旦能夠進入抽象意識來創作，就是走出自己風格的開始。

經過前兩年沈廷憲第一個階段的教程，根鴻確認了自己成為創作者的志向，擺脫一些慣性，比如畫面裡太多的黑色，或為了應付某些討好市場的訂單而倉促完成作品，更重要的是，根鴻建立起不受外界影響的創作意志和信心，不再依賴和世界連結的網路，獨立思考而非專門抄襲和複製。沈廷憲考慮到根鴻的確受制於身體的侷限，對空間的立體感只能是「想像的」，於是要求根鴻練習遠近法與透視法，讓

藝術陪伴
給孩子一點愛，讓他們走更遠

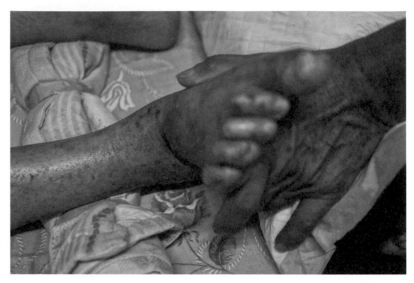

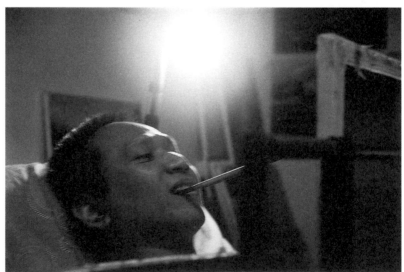

沈廷憲從金根鴻的繪畫創作裡，看見重新活出自由的色彩

「45度視角」下的線條活起來，而不致從模仿慣性掉入畫匠的窠臼裡。

　　觀察光影、色彩，學習冒險與犯錯。從蒙德里安到康士坦丁，丟下藝術史的風格論，沈廷憲也帶著根鴻重返海邊，看著熟悉卻又遙不可及的海。「藝術是信仰和生活的儀式，它找回心境的平衡；愈脆弱，愈需要被鼓勵和撫慰。」沈廷憲感嘆，沒有一輩子的陪伴，只有真正面對、接受自己，才能領悟藝術讓靈魂獲得自由的力量。

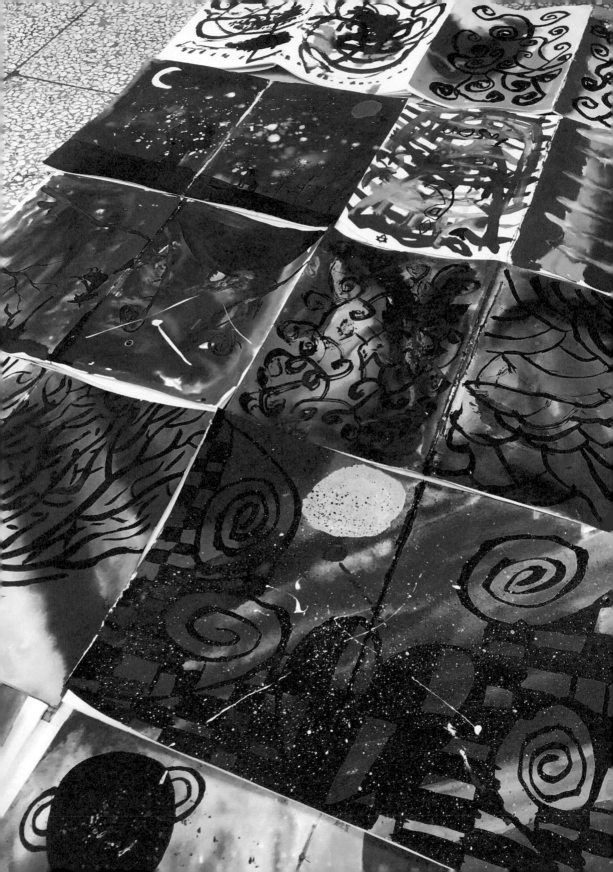

【繪畫篇】
我的天空不再是灰色

金根鴻
花蓮豐濱部落癱瘓勇士・
45度角畫家

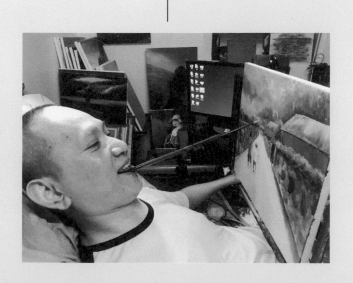

在創作中找到自由

　　那是一個陰沉沉的午後，「讓心裡的風景更加豐富，用更多視角想像外面的世界。」從事美術教育多年的陳品言老師正在為根鴻上課。陳品言側身站在咬著畫筆、使勁地在畫布上揮動筆觸的金根鴻床邊，一面示範在調色板上調出不同色階的灰，一面說：「閉上眼睛，聆聽自己，然後放膽練習。」特別是在長年獨自面對「一個人的世界」的狀態下，更應該用心觀察，發揮想像力。試著從臨摹生活照片開始，

尚未車禍癱瘓前的金根鴻（左1）

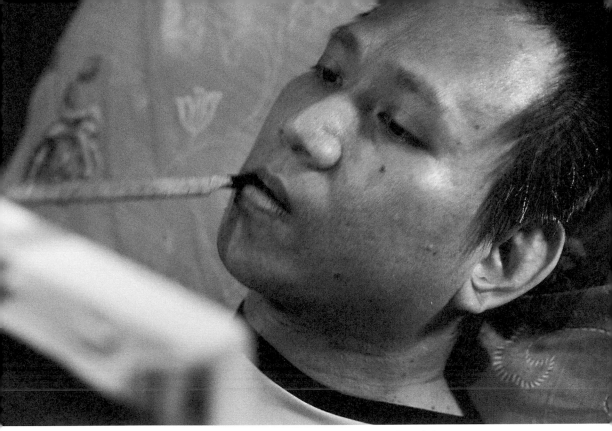

癱瘓32年的金根鴻認為，只要可以畫畫，他就是全世界最幸福的人

慢慢跳脫單一色彩，由描繪具體形象轉換成以色彩記錄內在的聲音。經過幾次的練習，金根鴻似乎慢慢放開膽子嘗試色彩的趣味，下筆也多了分自信。

環顧四面牆壁，掛滿了不是海邊就是綠色風景的畫作。詢問根鴻最得意的新作是哪一幅？根鴻示意一幅背對畫面的女孩畫像：「那是我畫在網路上結識的一位女朋友，因為我想安慰她的情傷。」他穿著一件黑色半高領Polo衫，臉上泛著笑意說到。「自從車禍之後，我就像木頭一樣，什麼都不能動。」金根鴻躺著回想起那段無助的適應期，有過零星繪

畫經驗的他，遇到挫折又缺乏指點，曾無數次想放棄，甚至曾一度日夜顛倒地沉溺於電玩遊戲，但一旦抽離網路世界，又只剩下空虛與孤單。直到待用課程長期的關注和藝術陪伴讓他慢慢地又看到希望。

從英國留學返台、定居花蓮從事藝術美學創作的陳品言常告訴自己，在創作的路上，若能夠一輩子畫畫是何其幸福的事！而面對有著這樣特殊生命經驗的金根鴻，與其教授繪畫技巧，滿足於成為一位賣畫糊口的口足畫家，不如啟發他的創作熱情。「我希望藝術能讓根鴻的情感找到出口。」陳品言覺得唯有「靈魂真正得到自由」，才是生命自我的更新。

天色更暗了，斗室裡，順著畫架上的那盞燈光，金根鴻45度角的姿勢和筆觸在8號畫布上，一點一點逐漸成形的構圖，厚重雲層彷彿透著光，天空不再是單一的灰。心裡彷彿有一個聲音小聲呢喃著：「藝術陪伴的這條路，根鴻已經動身了。」

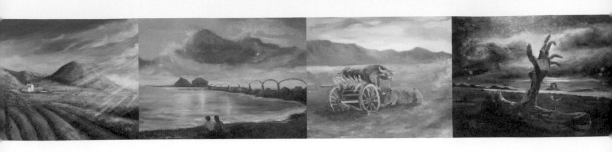

金根鴻 重要展演經歷

2014-2023年

參與待用課程計畫,開始一對一跟著台灣待用課程協會所邀請的專業老師學習,包含沈廷憲、王文宏、林曉同、王義智、東明相、唐自常、岡本孝、陳品言等老師,教授內容從不同媒材、技巧、立體、符號、風格、策展、藝術史、藝術行銷到IP授權等,邁向45度角畫家之路。

2020年

作品《品味花蓮的藍》於花蓮文化局美術館、花蓮福容飯店與阿美麻糬旗艦店展出(策展人陳欣婷)。

2019年

花蓮文化局辦理「2019為花蓮部落癱瘓勇士－45度角畫家金根鴻慈善全義賣」。

2017年

台北華山創意園區巷貓、順益博物館舉辦兩場「45度角畫家:金根鴻－揮灑畫布人生」個展。

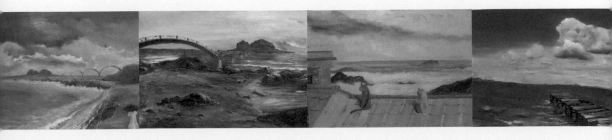

我的天空不再是灰色

在時間和命運前面，陪伴是一種幸福，也是責任。每個人都有各自的生命課題要完成，但從金根鴻僅有的45度仰角，或許讓人看見生命的另一種啟示。

嘴咬著筆，金根鴻在勉力地一筆一畫中，看見了生命的全貌。8號畫布上，有著關於家鄉花蓮的記憶，豐濱鄉的海藍和草綠，藉由藝術感召掙脫受囚禁的軀殼，重新為靈魂夢

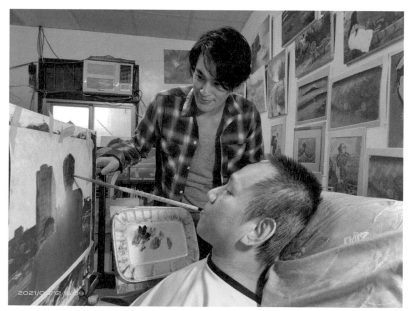

日本攝影師岡本孝與花蓮豐濱部落癱瘓勇士金根鴻

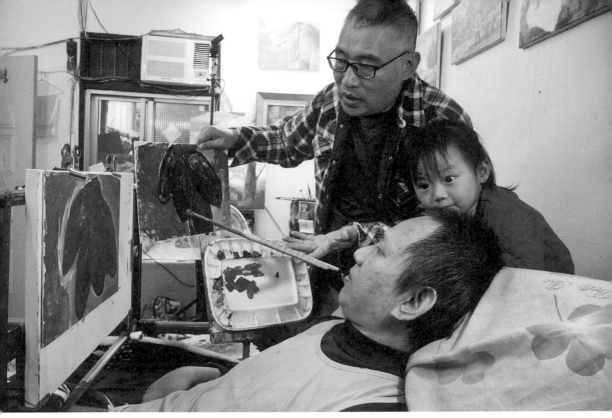

旅美畫家陳品言與花蓮豐濱部落癱瘓勇士金根鴻

想上色的金根鴻在陳品言老師的陪伴下，豁然開朗，原來45
度視角下，「天空不再是灰色」。

自12歲發生車禍，癱瘓至今已32年，全身只剩脖子有45
度角移動範圍的金根鴻，面對眼前的現實，究竟是要就此屈
服於命運玩笑的捉弄？還是奮力一搏讓困在軀殼裡的靈魂走
出這場惡夢？顯然他的選擇並不多。

金根鴻說，口足畫家不是他想要的。「我想成為一個創
作者，一個藝術家。」儘管在現實世界中長年忍受困臥斗
室，抬頭總是灰暗天花板的無盡苦痛，但這趟旅程不只是對

藝術陪伴
給孩子一點愛，讓他們走更遠

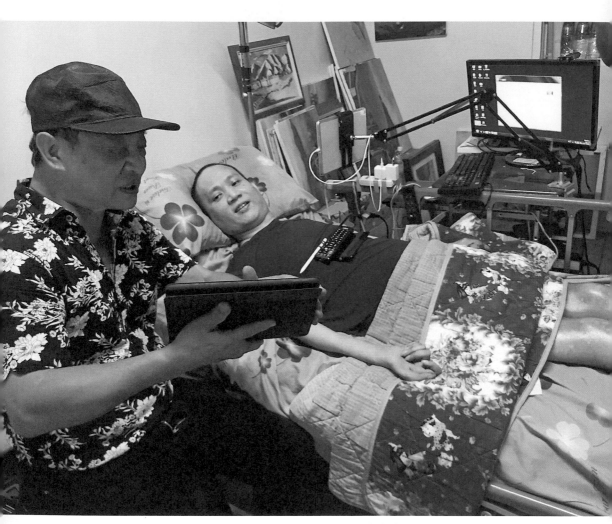

在時間和命運面前，陪伴是一種幸福。旅美大藝術家蔡爾平預言花蓮豐濱部落癱瘓勇士金根鴻是個「臥佛」，未來會有許多人前來朝聖，並從他身上得到慰藉與啟發

金根鴻個人的考驗，更是對生命深刻的完成。歷經實驗、冒險與犯錯，金根鴻藉著畫筆的抒發、宣洩，重獲自由，得到重新做夢的契機，就如同他最喜歡自己的其中一幅油畫作品《枯木》，枯枝飄流汪洋大海，但生命展現驚人韌性，依然沒有放棄春天的生機。

所幸，老天為金根鴻開的這一扇窗，雖走得辛苦、挫折，甚至想過放棄，但他並不孤單。

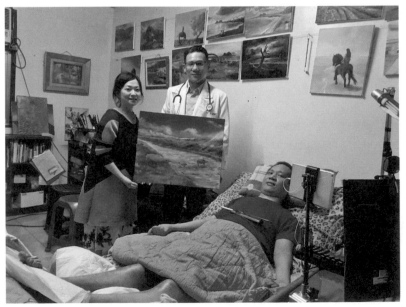

策展人陳欣婷、花蓮醫院楊堅醫師與金根鴻

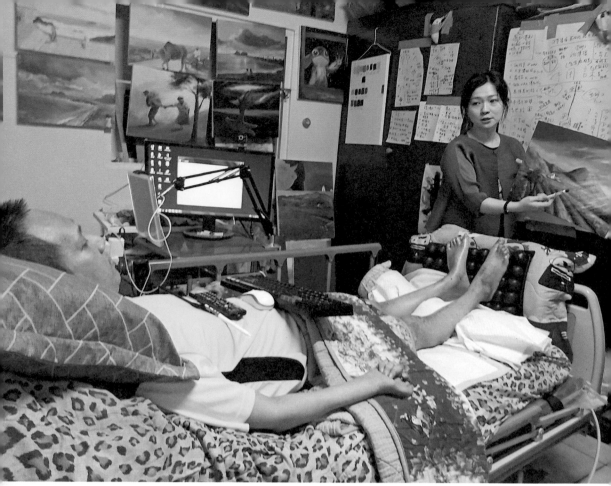

英國策展人陳欣婷向根鴻講分享術授權與藝術品牌力

　　「不看失去的，珍惜還擁有的。」用口咬筆開始練習作畫，讓金根鴻湧上一股走出悲情的勇氣。花蓮醫院長照中心的林岳志邀請藝術策展專業的小學同學陳欣婷，促成金根鴻與台灣待用課程相遇，持續且有組織地以兩年為一期，邀請各領域藝術創作者一對一的「陪伴」，執行了七年多的繪畫課程，待用課程從不為任何困難退縮，也毫不設限地尋找多方資源協助。金根鴻在藝術力量的帶領下，展現生命的韌性，更向社會大眾證明了走過生命磨難後的大悟。

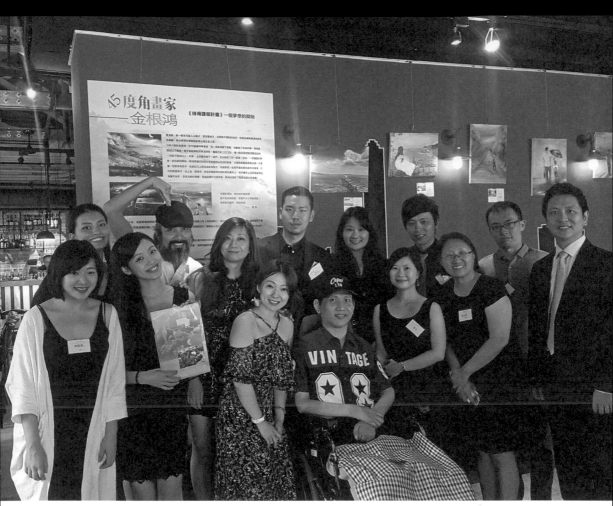

金根鴻第一次在台北舉辦展覽，與工作人員、志工們合影

　　待用課程發起人之一的陳欣婷說，一個人不論有過什麼
樣的際遇，都該擁有不平凡的機會。今天，透過努力與突
破，即使心裡再忐忑，金根鴻答應了一場面對上百人的演
講，訴說他自己的故事，希望鼓勵更多人。林岳志說，一路
以來，看見原本害怕、失意又害羞的金根鴻重拾信心，甚至
有幫助人的能量，一切都值得了。

花蓮醫院長照中心的林岳志，超越公務人員的責任
為根鴻找來小學同學，也是英國策展人陳欣婷，並
陪伴根鴻一起在花蓮七星潭看海

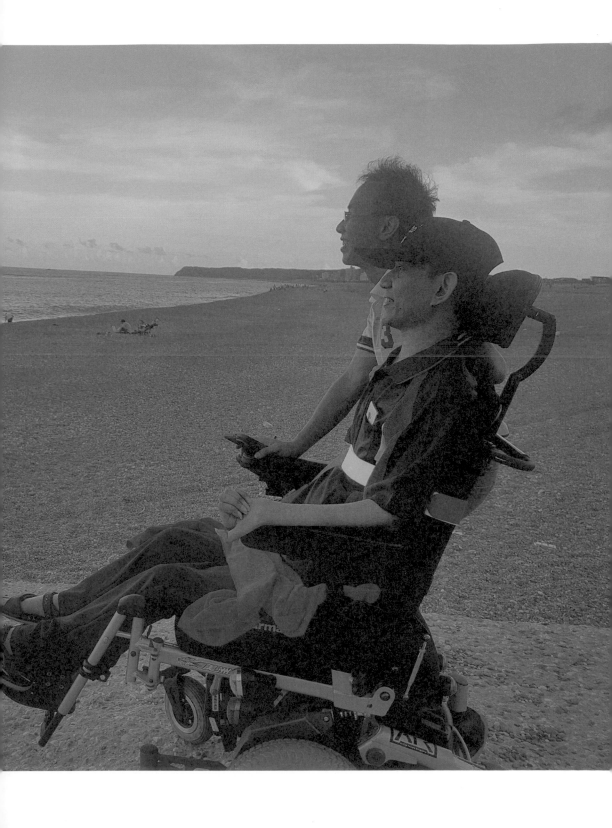

藝術陪伴
給孩子一點愛，讓他們走更遠

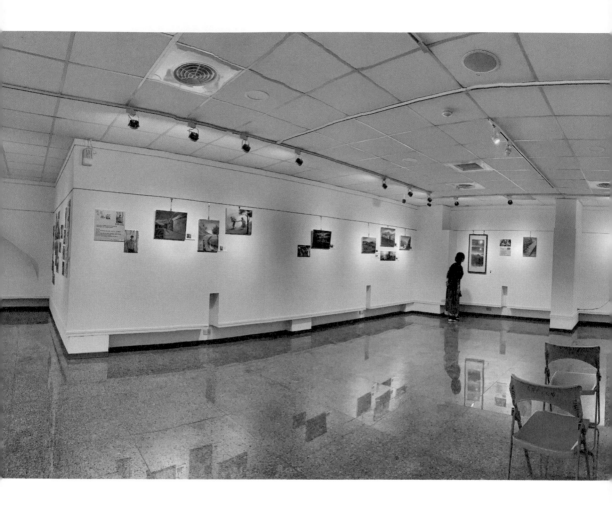

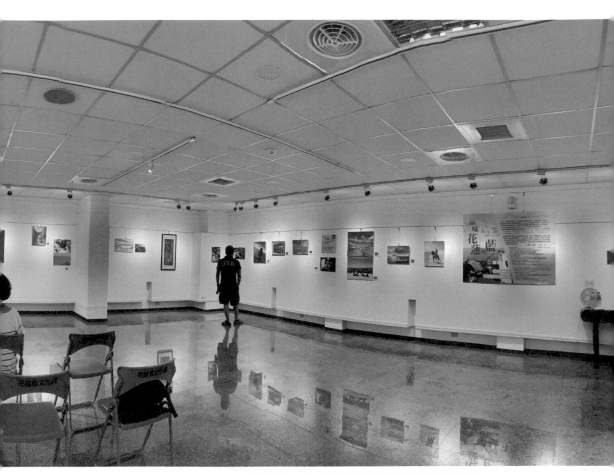

金根鴻2020年於花蓮文化局美術館舉辦個展

5

【舞蹈篇】
世界，一起舞動

高嘉瑩
旅居紐約國際知名舞團舞者

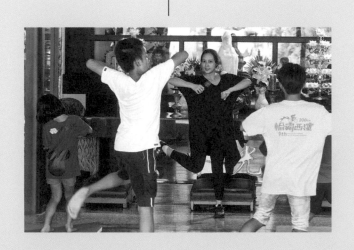

看見孩子們身上的光

舞蹈，不只是跳舞而已。透過肢體創造與自己、與別人的相遇，身體和腳步的移動，像人際交往的隱喻，進退之間，清楚表達自己，學習尊重他人。

「有沒有更勇敢一點、溫柔一些……？」

每一次奮力釋放肢體的「舞動」，就像和不同的人及角色互動，跟著節拍和旋律，舞蹈，讓人梳理情緒及內省。

舞，讓孩子安全且快樂地宣洩肢體和情緒，並學習控制動作或情感，一步步跟上節奏，這也就是純真本色和安全感被找回來的時候了。

有了這份對身體的自信和自由，育幼院的孩子們重拾原本缺乏的、破碎的愛，他們藉由舞蹈相信「壞掉的過去可以修補」，進而勇敢面對未知的世界。

世界，一起舞動。

看見，孩子們身上的光！

旅居紐約的國際知名舞團舞者高嘉瑩，透過舞蹈的「療

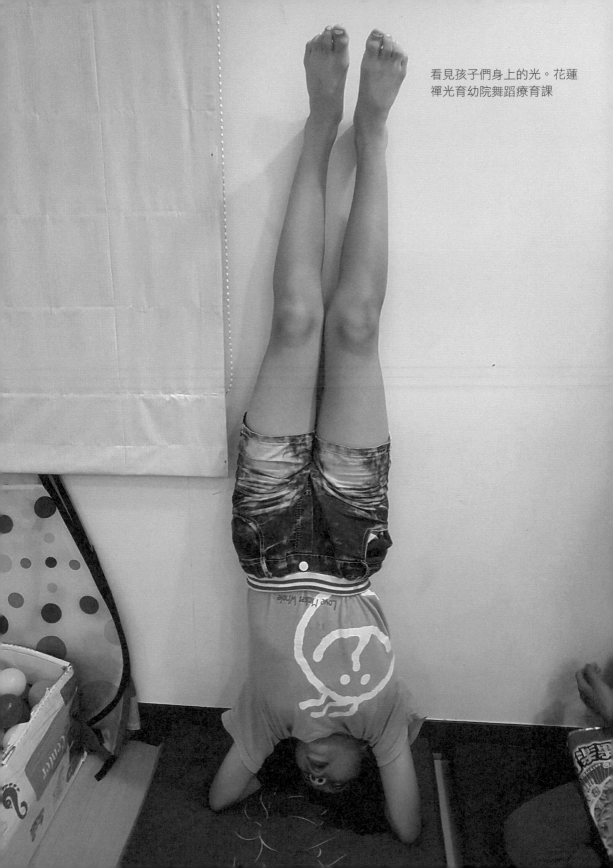

看見孩子們身上的光。花蓮
禪光育幼院舞蹈療育課

藝術陪伴
給孩子一點愛，讓他們走更遠

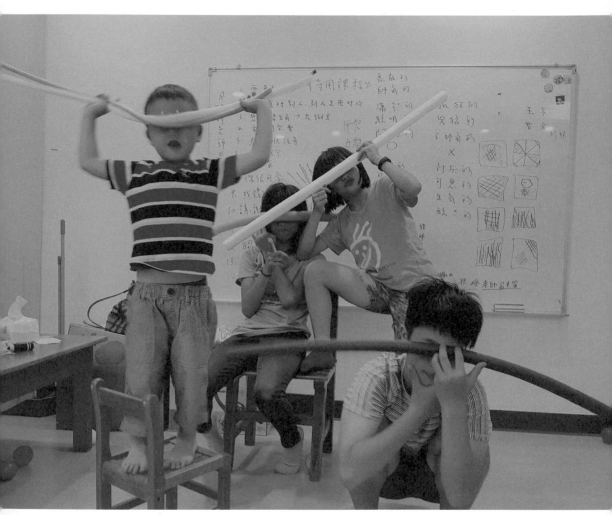

身體和腳步的移動像人際交往的隱喻，進退之間，清楚表達自己，學習尊重他人。 花蓮禪光育幼院

育」，教會孩子一輩子的信任和分享。

當彼此建立起一定程度的信任，「跟上節拍的孩子們，從混亂中安靜下來。」這同時也是找到自信的時刻，讓這群原本欠缺愛的孩子懂得愛，願意幫助別人，甚至在面對低潮時，可以獨自戰勝它。

來到禪光育幼院的這些孩子們，先是被迫進入群體環境，接著不斷接受診斷、分析或治療……其實，很多時候，他們需要的只是多一點兒時間的陪伴，那是他們渴望的信任和愛。高嘉瑩心裡不說，但每次在課堂上，總會不自主地多抱一下曾被近親性侵的那個女孩；是的，透過一次又一次憐惜地「擁入懷裡」所建立的信任，終於打開緊緊禁錮的小小心牆。女孩終究釋放了自己，領悟出繼續向前走的動力，勇敢走向群體。

回想初來乍到，面對活動力十足、爆發力強，但無法融入舞蹈節奏和情感的育幼院孩子們，高嘉瑩一時之間充滿挫折感，直到她終於試著放慢腳步，只是耐心地陪伴與等待，甚至只是先陪孩子畫畫、聊天，彼此熟悉並建立相互信任後，再開始一起跳舞。

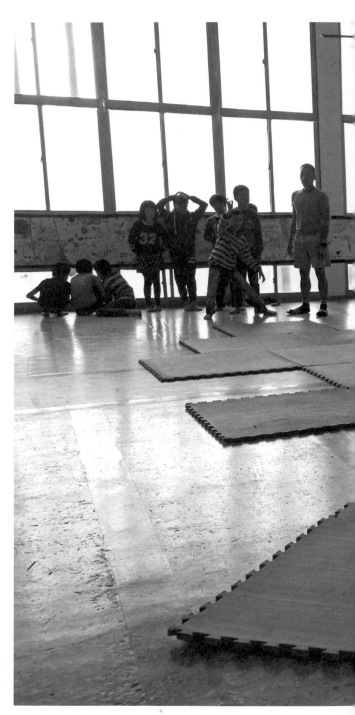

旅居紐約的國際知名舞團舞者高嘉瑩，透過舞蹈的「療育」，教會孩子一輩子的「信任和分享」

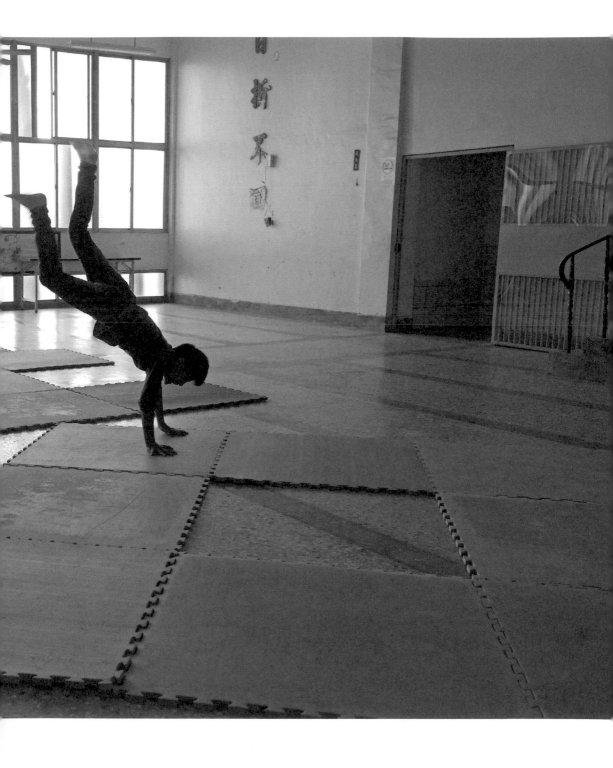

　　過程中，看著自己的畫像，這些原生家庭背景複雜的孩子突然有所領悟，並且重新認識自己。高嘉瑩耐著性子等待難得釋出的善意，和「缺乏關愛」的孩子們搭起一座名為信任的橋。「你是一個獨立個體，只有你最了解自己。」高嘉瑩提醒，不用擔心動作好不好，舞蹈沒有對錯，只有盡力。看著一開始依賴、畏縮，或因為過於防禦而顯得易怒，常擺出敵對表情的小臉蛋上，慢慢有了笑意和專注，最後沉醉在肢體動作的舞步中。

　　思考非常重要，希望孩子明白跳舞蘊藏著生活哲學的啟發，而且舞動的本能應該是快樂的。在快樂和安全的環境中，練習思考、學習與溝通，相互扶持，一起開心的跳舞。高嘉瑩決定一反要求細膩度和精準度的教舞常規，改由孩子們熟悉的生活習慣出發，例如：洗碗、拖地、寫功課、擦玻璃等；或喜愛的籃球、騎腳踏車、跑步和游泳運動，來開發出屬於每個人的獨特舞蹈動作，進而鼓勵創作。

🫀 跳舞是本能，是釋放

這幾年，持續在禪光育幼院的教學經驗讓高嘉瑩慢慢察覺，這些在備受挫折環境裡長大的孩子，不知如何處理情緒對身體造成的負面影響，而舞蹈適得其所地藉由體會喜怒哀樂幫助孩子了解自己，並有能力自我控制情緒，或進一步紓解壓力。

每一次奮力釋放肢體的「舞動」，就像和不同的人及角色互動；跟著節拍和旋律，舞蹈，讓人梳理情緒和內省。花蓮禪光育幼院

藝術陪伴
給孩子一點愛，讓他們走更遠

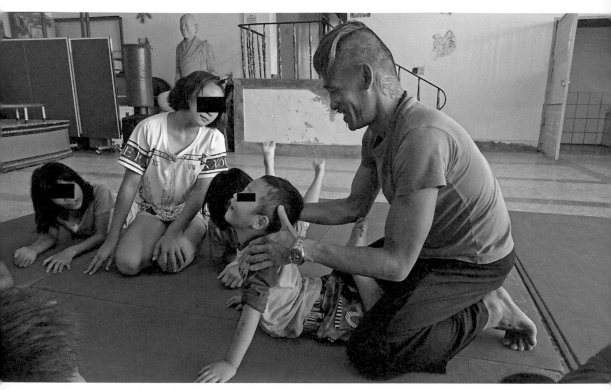

跳舞是本能，是快樂的。花蓮禪光育幼院孩童與知名原住民舞者魏光慶

　　看到跟著音樂隨性擺動的孩子們，加入如京劇猴子王的動作、芭蕾的大跳和轉圈，以及許多多樣化的跳躍也融入上課所學的新舞步，這份關乎人與環境的互動協調，發展為對群體的共識。身體的自信和自由讓育幼院的孩子們受尊重、懂回饋和勇敢表達，進而能夠面對新的未知，走入社會和人群。

每一年回到禪光，高嘉瑩的內心常是滿滿的驚喜悸動，感覺孩子們在舞蹈裡學會合作、協調、溝通、表達和分享；孩子們看見自己的才華，並愛上自己。尤其，當中有一股向心力在凝聚，高嘉瑩若有所悟地說：「於是，我在孩子身上看見了光。」

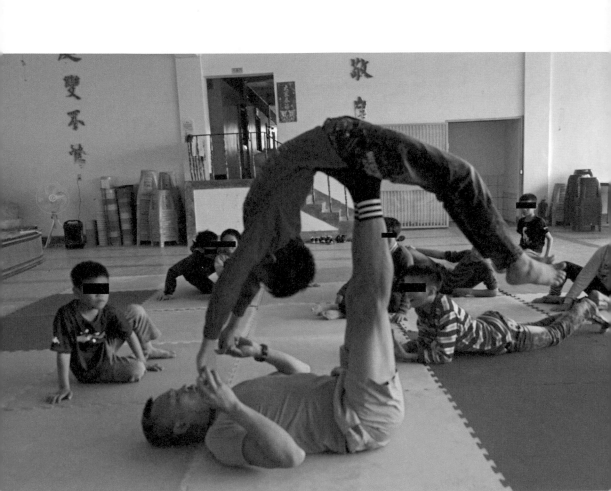

跳舞讓孩子安全且快樂地宣洩情緒，並學習控制。花蓮禪光育幼院

【戲劇療育篇】
我不是故意的

林以真
活泉甘霖教育文化協會、家屬

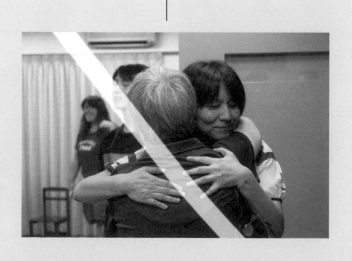

我不是故意與眾不同

以「學習是有趣的」為出發點，進一步把「藝術」帶入學習，從來不會出現在主流教課選單中的「療育」，卻神奇地發揮作用，由內在修復做起，發覺每個人的天分，重新定義了自己。

林以真說，當學障生第一次感到有人陪伴，有人願意「用他們的節奏和方式看見他們的價值」的時候，也就是「療育」的開始。

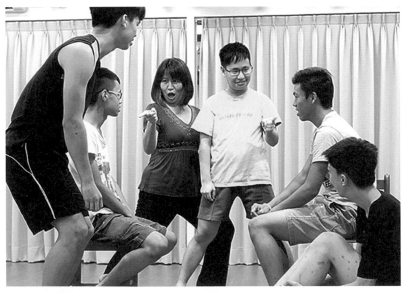

在「學習障礙」限制下的孩子，反而有機會讓我們看見人的多樣性

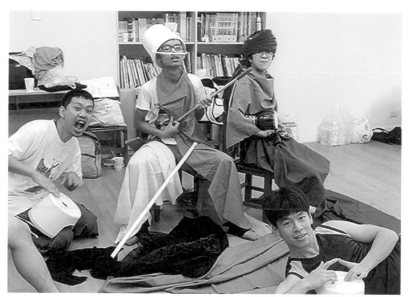

待用課程引導學習障礙的青年，以戲劇等方式自我肯定

2014年起，待用課程開始對「學障」青年伸出關懷之手，試著帶領這些一出世就幾乎註定走在社會邊緣的孩子，找到他們安身立命的位置。

想像一下這個畫面：如果世界上大部分的動物都是同一種類，比如「猴子」占了多數，那麼馬、老虎、羚羊等等少數「與眾不同」的動物，就像先天和大多數人有所不同的學障生，似乎總與大環境格格不入。

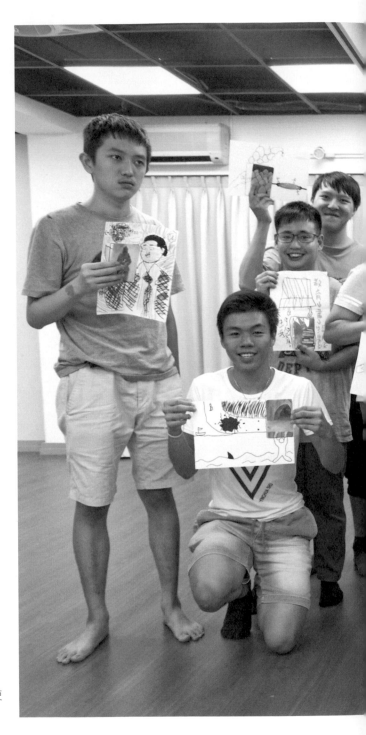

待用課程陪伴並鼓勵學障青年們，使
他們更加認識自己、接納他人

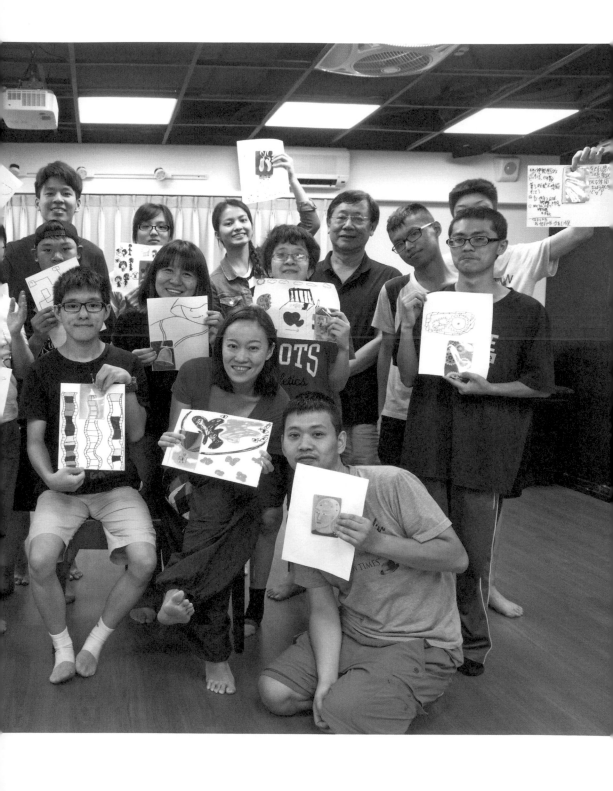

藝術陪伴
給孩子一點愛，讓他們走更遠

　　其實對於世界上人與人的許多差異，我們的認知很有限，其中「學習障礙」的定義，代表分別在聽、說、讀、寫、算和理解等感知動作上異於常態，但有著學習障礙限制的孩子，反而有機會讓我們看見人的多樣性，也重新認知到智商取向的多元。

　　愈了解、愈深入這些先天偏向於「右腦發達」的族群，才知道他們憑著特有的直覺和感受力，展現出另一種看待世

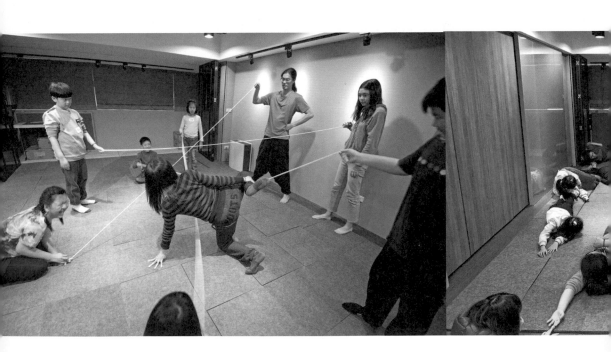

界的方式，進而有機會發現更多可能。也許是老天的安排，讓學障孩子用一種看似卑微，甚至笨拙的方式告訴這個世界，只要相信並不放棄嘗試，無論再大的阻礙、困頓，生命都會找到自己的出路。

身為學障家長和引導者，活泉甘霖協會工作坊的林以真老師說，當千迴百轉汲汲尋求良方，最後才在孩子面前恍然──「只有一切歸零，無條件的去愛才是『解藥』吧」！

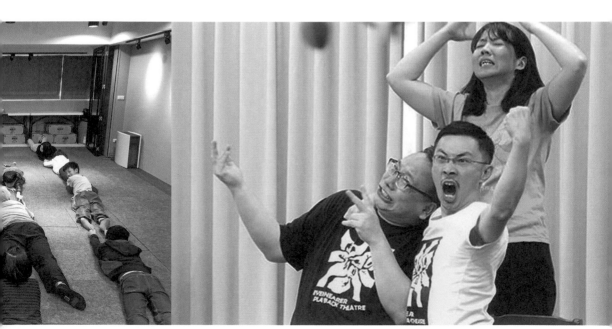

也許老天安排學障孩子用一種看似卑微，甚至笨拙的方式告訴這個世界，生命會找到自己的出路

透過待用課程，讓學障生在團體裡找到凝聚和連結

🫀 聽見他們的故事

待用課程的療育課程，或許是特殊孩子與世界對話的語言。透過引導建構孩子們對自己的認識、感知和表達，並且從中發展和他人的相處之道，也讓學障生在團體裡找到凝聚和連結。

願意表達出來，就有機會重新整理為自我認同的一部分。一同繪畫、一起跳舞、一齊入戲，讓孩子們與自己相遇，與別人相遇，成為認識自己的新可能。

　　生命的美好，是彼此相約帶著愛與療癒而來。

　　你知道嗎？其實許多古今名人，也是學習障礙者，例如偉大的科學家愛因斯坦。但這些特殊的生命，飽嘗孤寂的他們，何嘗不是因為更多愛的指引，終於能和自己大和解。

　　成長路上，因為天生的學習障礙，在不被了解的情況下跌跌撞撞，比一般人更辛苦、更落寞、更需要被看見與聽到。

 狼不再迷路

★ 新生，曾流浪街頭的「小狼」，28歲；自閉、過動，加上輕度智能障礙。

　　第一次在待用課程的戲劇療育課相遇，他總是把手插在褲袋裡，一副旁觀姿態。直到老師帶大家玩「小豬今晚住你家」遊戲時，他迅速從圈圈中退出，倚著牆抗拒地說：「我是狼。」

　　待用課程持續進行時……「不要再要求我們了！為什麼不能按照我自己的想法？為什麼一定要照你說的方式畫？」空氣裡突然爆開的憤怒凝結了所有人的呼吸，小狼喘著氣將畫筆丟在地上，怒視著老師。

　　投入社會競爭環境中，日復一日承受著無法言喻的適應問題和情緒壓抑，面臨崩潰的學障青年小狼，似乎對於任何「被要求」的規則和言語，都會像頭敏感易怒的困獸，立刻反擊。

由於他的話向來很少，旁人很難了解更多；但在老師耐著性子順勢引導下，一天早上的告白經驗，小狼忽然打開心胸，侃侃談起他的一段情史。

「可以自己選擇想要追求的希望跟未來。～小狼敬上」留給待用課程的卡片上如此寫著。

彷如經歷戰火的老兵，卸下武裝，拖著滿身創傷與疲憊；至少，我們知道在待用課程的「療育」後，曾是街角困獸的小狼，終於找到自己的平靜。

我們知道，小狼不再迷路。

 期待下一個陪伴

★ 早熟的小六生「小S」；學習障礙。

看起來比同齡小六生更瘦小天真的小S，在待用課程的療育期間，很難想像天生感性與創意一樣澎湃的她，居然有學習障礙。

在隔代教養家庭中，急性子的阿嬤和忙碌的阿公，渾然不知這個情感和想像力豐富的小小靈魂出了什狀況。

最後一天，老師把家的大門鑰匙交還小S，看著那個為了適應社會而強裝成熟，卻反因長期壓抑而更為靜默，甚至孤寂的背影離去；我們只能祈願16堂待用課程的快樂陪伴，能作為她熬過下一段困頓的安慰。

 天才 VS 怪咖

★記憶力驚人的小四生「小N」；自閉兒。

老師請大家圍成一圈，17個人分別自我介紹。在待用課程的戲劇療育陪伴下，平時在課堂很少言語的小N，立刻毫不費力地把所有人的名字一字不漏地背誦了一遍，唬得全場一愣一愣的。

我們不得不思考，自閉症孩子究竟是特殊教育的高等生，抑或是一般人眼裡無法理解的怪咖？天才和學障有時候只是一線之間，在學習過程中，自閉兒很容易被誤解與誤導；所幸小N能夠遇到待用課程，開啟嶄新的視野。

 我是畢卡索

★ 防衛心強，但熱愛表演與畫畫的「小H」；輕度自閉症。

第一天上課，小H的注意力都放在每一道門：大門、隔間門、櫃子門、廁所門等等，整天重複著開門、關門的次數，屬於輕度自閉症的小H常常把自己的心門都關上了而不自覺。

媽媽說，小H從小就怕音樂盒，卻熱愛表演，很會畫畫；只活在自己的世界，小H的專注，同時也練就她速寫畫畫的天分。在待用課程引導下，不消幾分鐘，助教的人像畫已在簡筆揮灑下成形，線條之簡練與生動，彷若大師，不能想像出自小H這樣年紀的孩子之手。

🦪 當藝術來敲門

每當看著這些孩子們的臉，總不禁讓人自問：是我們太過平凡無法瞭解他們的天賦才能？還是他們太堅持「做自己」以致被視為障礙？

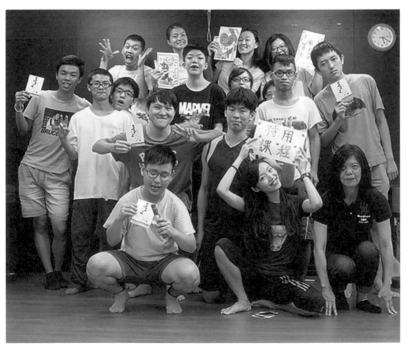

林以真說，當學障生第一次感到有人陪伴，有人願意「用他們的節奏和方式看見他們的價值」時，也就是「療育」的開始

待用課程選擇以藝術為啟發，進入學障生的虛擬世界。聽見、安撫、引導且不再輕言離開，終於看見那一個個孤單無依的靈魂從咒語中被釋放。

是的，面前的路仍然孤獨，但至少在待用課程的陪伴下，學障孩子們回到了屬於他的星球，也找到自己的人生座標！

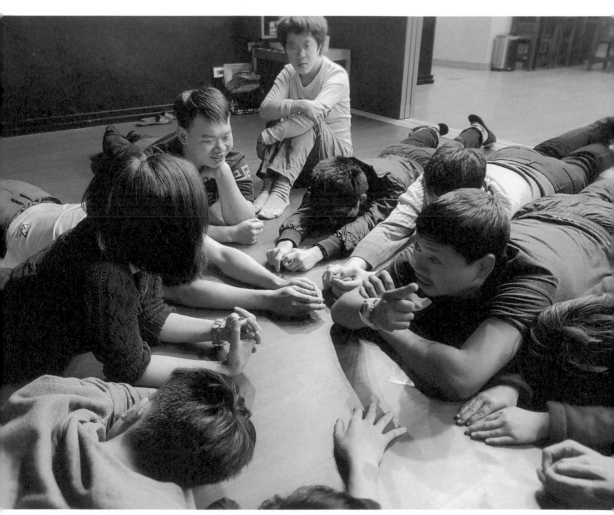

林以真與學障生一起放鬆肢體，幫助他們打開心房，感受人與人的互動和陪伴

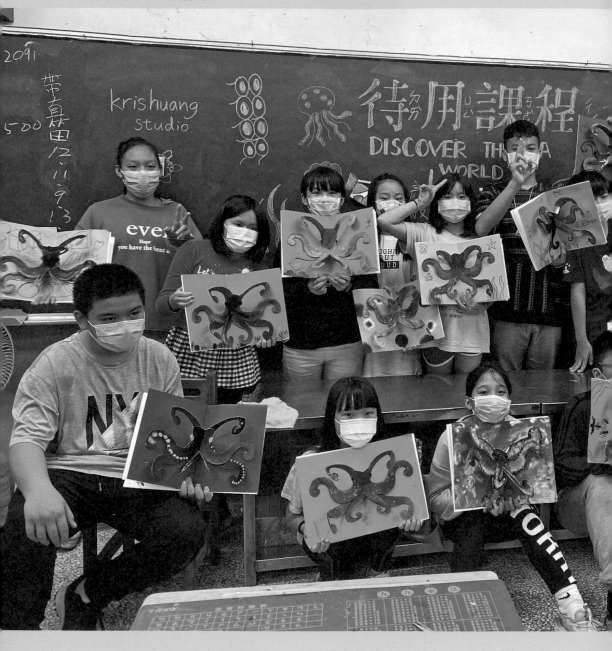

Part
3

結語

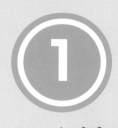

1

愛的接力，種下希望種子

藝術陪伴與賦能計畫

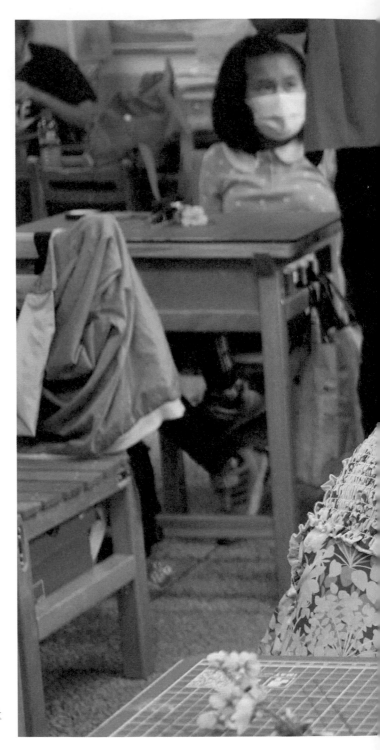

在這些逆風而行的故事裡，將「受」
轉化為「施」，溫柔而堅定地將力量
繼續傳遞下去

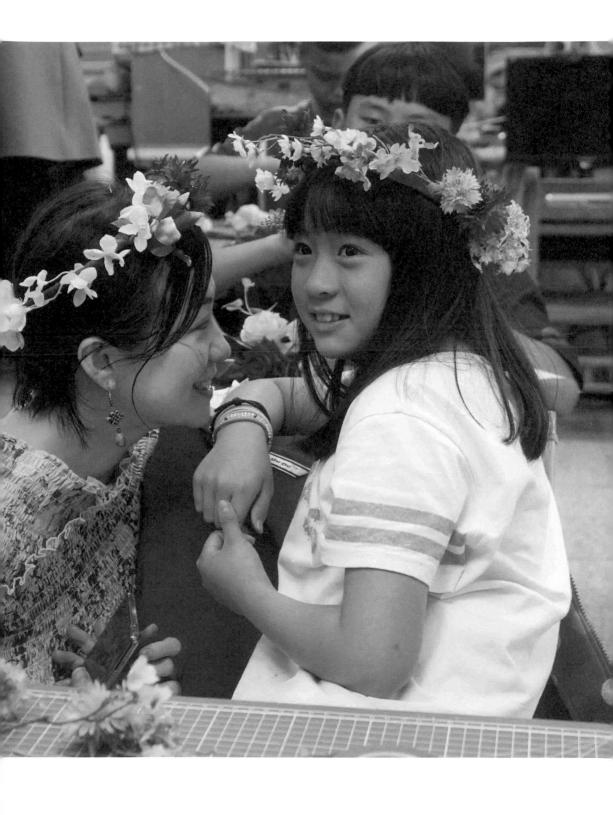

男神陳鴻親自為花蓮偏鄉孩子上菜。
花蓮壽豐國小

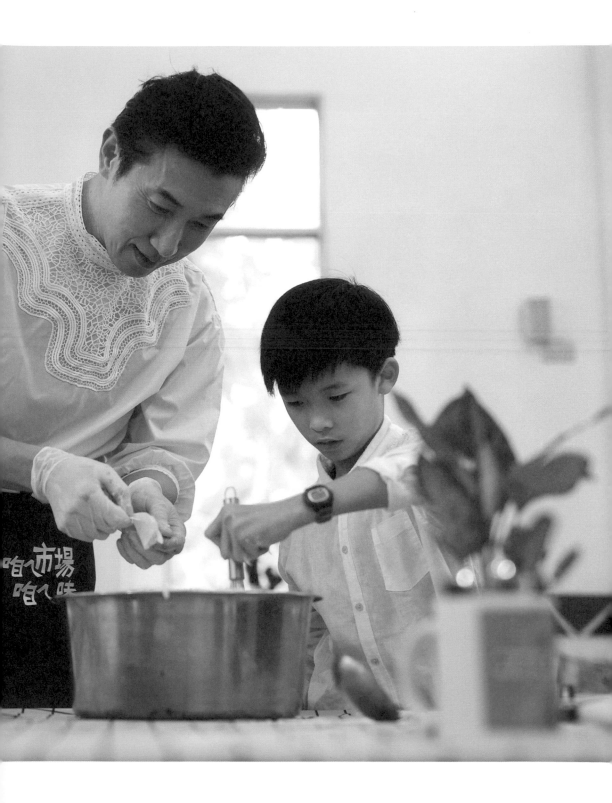

花蓮禪光育幼院的藝術療育課程

台灣待用課程協會的社會回饋工程已正式啟動。

當那些願意開始相信希望的孩子，因為愛，因為「藝術賦能」而開啟美感、啟發、想像力，由此所建立起的「追夢」的勇氣，像一股續航力，正是待用課程期待回饋給社會應用的接棒成就。

找回「學習動機與興趣」，是這些孩子們最需要被引導

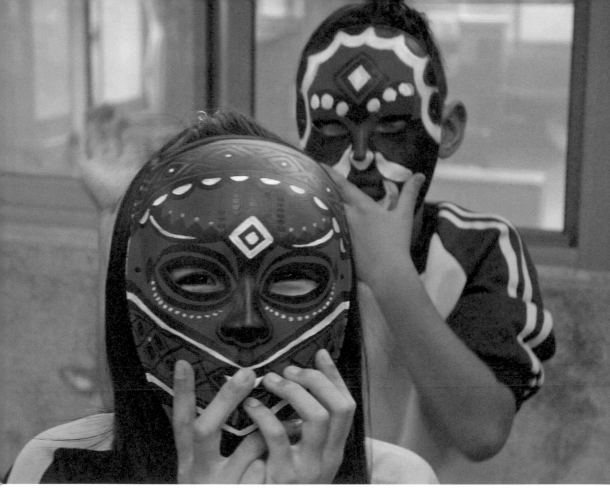

桃園奎輝國小繪本課程

和啟發的關鍵，特別是身心障礙者與育幼院特殊學童，更需要及早發掘與鼓勵。

　　台灣待用課程協會第二屆理事長王則人，原任急重症主治醫師，現為Dr. J診所院長，他說：「因為過去在急重症現場經驗，讓人感受甚深，這些也許僅有一面之緣的個案，每次都是瀕臨生命的重大苦難，也讓我思考生命的意義」。在醫院裡等待急重症的病人到來，是深刻而痛心的風景，然而

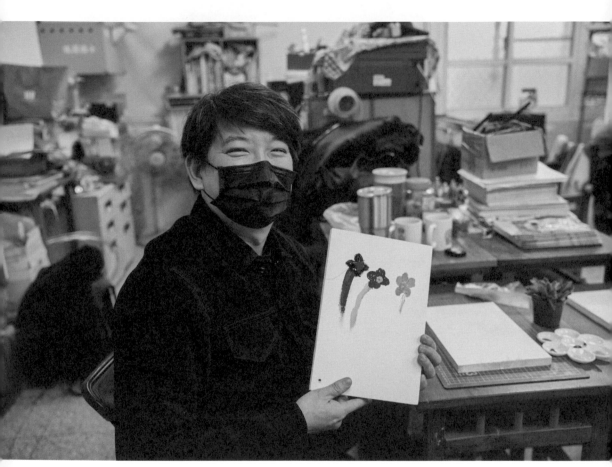

台灣待用課程協會第二屆理事長王則人，原任急重症主治醫師，現為Dr. J
診所院長，一同為偏鄉孩子們努力

與待用課程一起到偏鄉部落去，雖然資源比較少，但眼前所見則是一張張孩子充滿笑容與希望的臉，只要我們多做一點陪伴，孩子們的未來充滿了可能性，自然也有了自信與動力；找到每個人天生價值的這股力量，不但療癒，同時也是成就一個人能夠立足社會的競爭力。

待用課程選擇透過「藝術」陪伴課程，挖掘潛能與想像力、讓創造力成為成長動力。如今，這些深植偏鄉的種子，已經蓄勢待發。

花蓮豐濱部落癱瘓勇士金根鴻開心地說：「我總算也有能力幫助別人了！」；花蓮禪光育幼院長大的王麗華追尋著夢想，接觸待用課程的「彩繪奇蹟」計畫七年後，於2022年首次參與指甲彩繪技能執照考試，並勇奪台灣區CIP國際美甲大賽冠軍，她大聲地說：「有夢想就不孤單！」這一切都是因為愛、因為藝術的陪伴。

自2015年起正式營運，待用課程截至目前為止已執教2,403堂的「藝術賦能」計畫課程，長期針對包括花蓮豐濱與新城、高雄那瑪夏、桃園復興、新北瑞濱、台中梧棲、台北學障團體等，為偏鄉學校學生、原住民部落孩童、育幼院

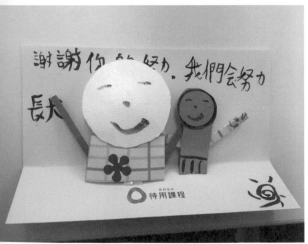

孩子們寫給待用課程的感謝小卡

情緒障礙孩童和學習障礙自助團體等提供協助。

在美感啟發的滋養和長期建立的信任中，藝術像一座橋梁，連結起自信並為迎接人生挑戰做好準備；共同創辦人陳欣婷說，在這些「逆風而行」的故事裡，將「受」轉化為「施」，溫柔而堅定地繼續傳遞下去的這份力量，足以鼓舞、激發更多的愛，為更多先天不足、處在社會邊緣的弱勢找回生存的希望和對生命價值的肯定。

看見愛與藝術灌溉出的奇蹟

金根鴻與王寶妹

藝術陪伴
給孩子一點愛，讓他們走更遠

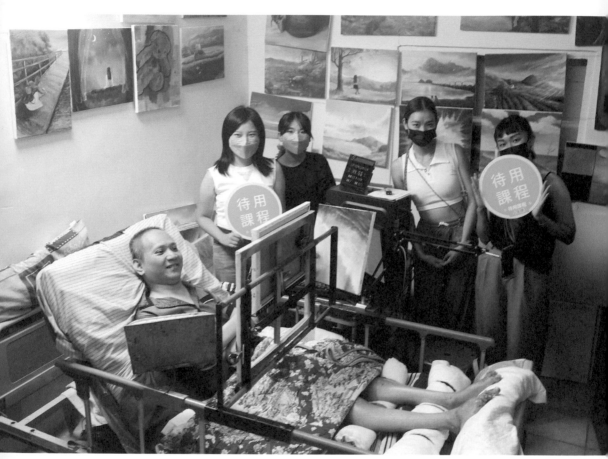

因為愛，因為「藝術賦能」開啟美感、啟發想像力，建立起「追夢」的勇氣

45度角畫家金根鴻的生命勇士藍圖

金根鴻樂觀地笑說：「沒想到自己能成為真正的畫家」。

自從12歲嚴重車禍後全身癱瘓，僅剩脖子可動，靠嘴咬著筆摸索繪畫多年，一路跌跌撞撞、無數次想放棄的金根鴻，一直到2015年與待用課程相遇，在有系統的教學下，包括陳墨田、唐自常、沈廷憲、王文宏、林曉同、王義智、東明相、蔡爾平、陳欣婷、岡本孝等藝術家和老師的一對一指導，讓咬在嘴裡的彩筆，找到和生命對話的勇氣，重新燃起奮力活下去的意志。

全心揮灑的調色盤上滿是信心和希望，如今根鴻不僅可以回饋家人，更能以複製畫作的收入，轉贈給更多缺乏資源的孩童。房間裡布滿作品、草稿、顏料，全身癱瘓已逾32年，但在創作的微光中，看見那個「45度角畫家」金根鴻，成了照亮生命的勇士。

彩繪奇蹟，寶妹的社會回饋工程

王麗華（小名寶妹），自小在禪光育幼院長大，育幼院有許多孩子因焦慮常有咬指甲的習慣，待用課程協會透過「彩繪奇蹟」課程，讓她從1.5公分小小畫布的指甲彩繪開

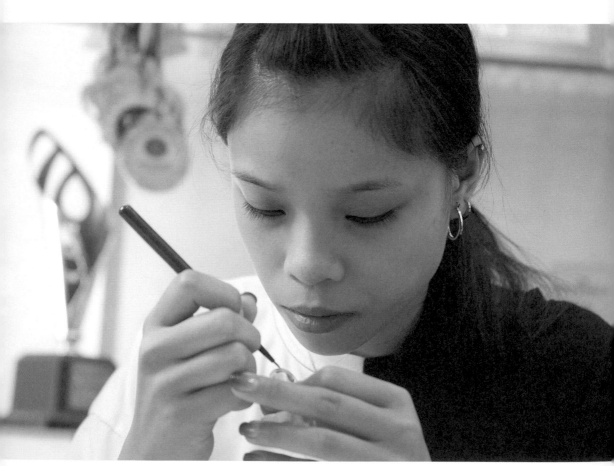

認真在指甲貼片上作畫的寶妹

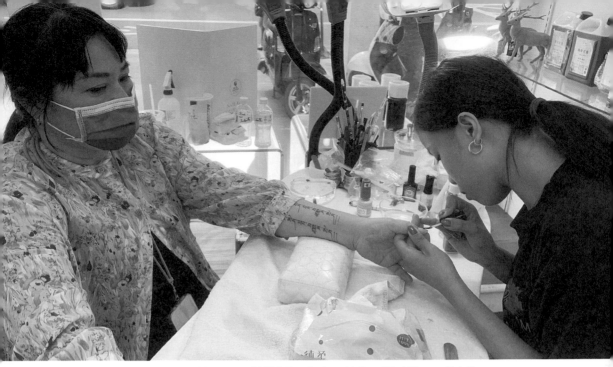

育幼院長大的寶妹感性地説：「謝謝待用課程，讓我不再孤單。」現在換她回饋社會，服務身心障礙與低收入戶的人

始練習，不但磨練專注力、培養穩定性，也建立起她的自信與表達力。

七年來的藝術陪伴，寶妹於2022年參與二級美甲師的執照考試，目前已在「濱綺步美甲工作室」擔任實習老師，今年19歲的寶妹，不負眾望拿下2022台灣區CIP國際美甲大賽冠軍。

「待用課程計畫」自2016年與禪光育幼院合作開啟了藝術陪伴計畫，為孩子量身訂做「彩繪奇蹟」課程。身為中華民國指甲彩繪美容職業工會聯合會理事的陳欣璐老師表示：「在待用課程計畫中，藉由多方嘗試發掘孩子的天賦，讓他們在找到熱忱後，持續耕耘成為一技之長。」

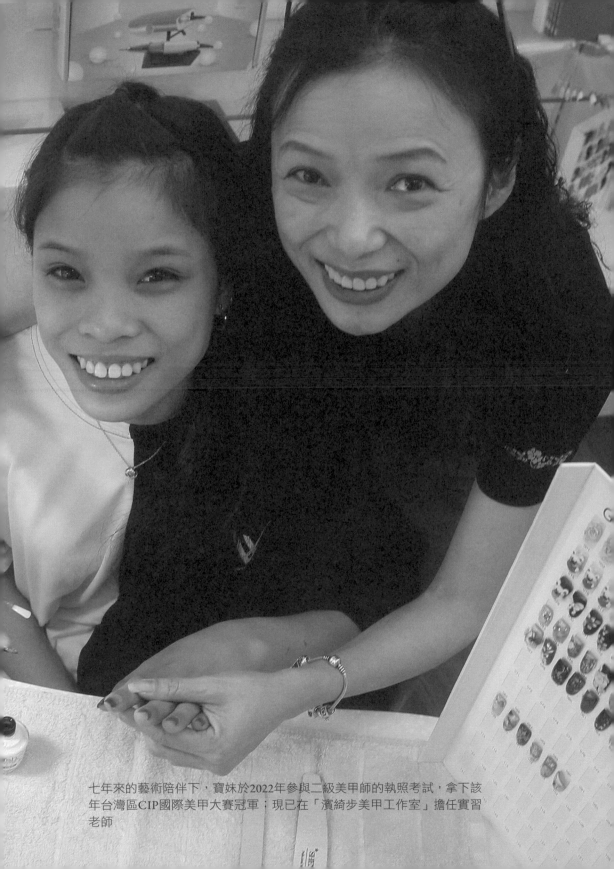

七年來的藝術陪伴下，寶妹於2022年參與二級美甲師的執照考試，拿下該年台灣區CIP國際美甲大賽冠軍；現已在「濱綺步美甲工作室」擔任實習老師

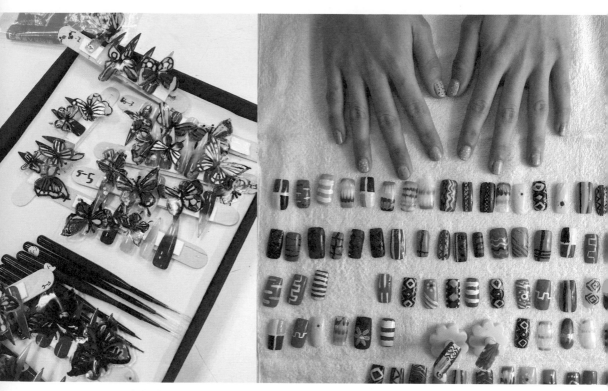

七年來的彩繪奇蹟計畫，是因幼童焦慮咬指甲而量身規劃的課程。花蓮禪光育幼院

育幼院長大的孩子大多父母雙亡，不知道自己的夢想是什麼？長大要走什麼樣的路？沒有方向地迷惘至今，然而現在，懵懂的孩子蛻變成夢想的追求者，甚至願意貢獻一己之力回饋社會；寶妹感性地說：「謝謝待用課程讓我不再孤單。」如今，換她以指甲彩繪的技能回饋社會，服務那些更

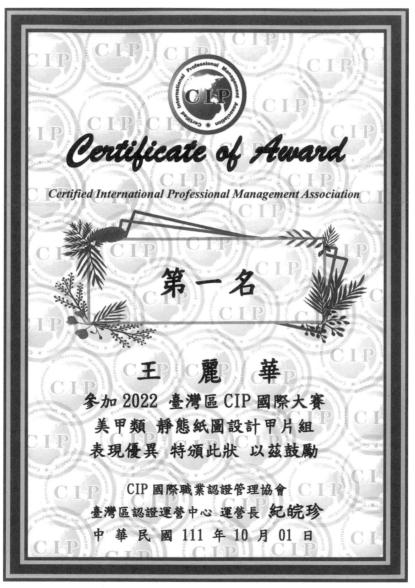

寶妹憑藉努力與自信在比賽中拔得頭籌，證明了自己的才華與天分不容小覷

花蓮禪光育幼院的彩繪奇蹟計畫

有需要的人。

待用課程持續八年了！協會一步一腳印、扎扎實實地完成了2,403堂課，陪伴了數百位孩子，如花蓮癱瘓畫家金根鴻、美甲彩繪師寶妹，以及更多更多沒有一一列舉出的學生。每一堂課都是珍貴的資源，期待為他們「裝上」翅膀，培養未來的競爭力。

在偏鄉，美好就像奇蹟一樣地不斷擴散，相信未來可以讓更多心中有翅膀卻畏縮在角落的偏鄉孩子，有展翅追尋夢想的機會！

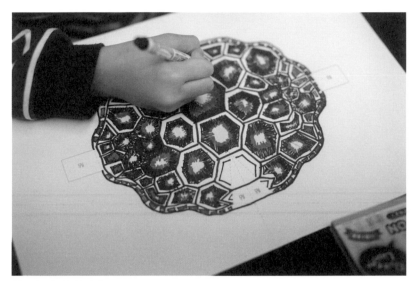

待用課程的繪本課

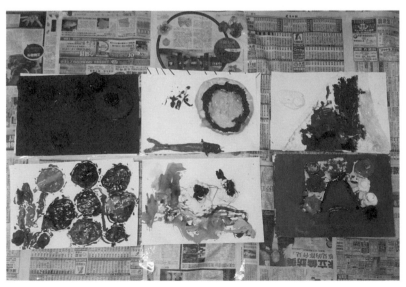

花蓮禪光育幼院的藝術療育課程

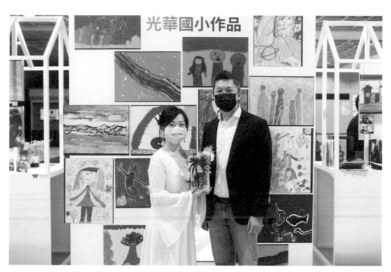

偏鄉孩子的微策展作品引發許多討論，右為支持展覽的企業總經理邱子權先生

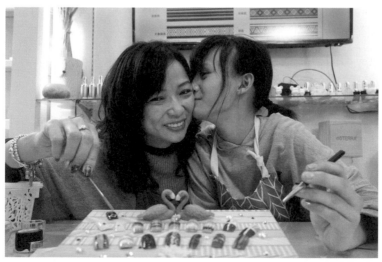

彩繪奇蹟計畫課程，傳遞愛與希望的力量。花蓮禪光育幼院孩童與老師陳欣璐

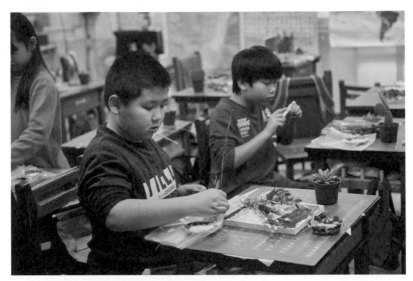

孩子們在課程裡展現不可思議的專注力

台中梧棲國小繪本課

人生顧問 480

藝術陪伴
給孩子一點愛，讓他們走更遠

作　　者—袁青、陳欣婷
圖表提供—陳欣婷
封面、書名頁花藝—新北瑞濱國小
封底插畫—花蓮禪光育幼院
後折口插畫—楊婷玉
責任編輯—廖宜家
主　　編—謝翠鈺
企　　劃—陳玟利
美術編輯—張淑貞
封面設計—職日設計 Day and Days Design

董 事 長—趙政岷
出 版 者—時報文化出版企業股份有限公司
　　　　　108019 台北市和平西路三段 240 號 7 樓
　　　　　發行專線— (02)2306-6842
　　　　　讀者服務專線— 0800-231-705、(02)2304-7103
　　　　　讀者服務傳真— (02)2304-6858
　　　　　郵撥— 19344724 時報文化出版公司
　　　　　信箱— 10899　臺北華江橋郵局第 99 信箱
時報悅讀網— http://www.readingtimes.com.tw
法律顧問—理律法律事務所 陳長文律師、李念祖律師
印　　刷—勁達印刷有限公司
初版一刷— 2023 年 4 月 14 日
定　　價—新台幣 420 元
缺頁或破損的書，請寄回更換

藝術陪伴：給孩子一點愛,讓他們走更遠 / 袁青,
陳欣婷著 -- 初版. -- 臺北市：時報文化出版企業
股份有限公司, 2023.04
　　面；　公分. -- (人生顧問 ; 480)
　　ISBN 978-626-353-644-9 (平裝)

1.CST: 藝術教育 2.CST: 兒童教育 3.CST: 偏遠地
區教育

903　　　　　　　　　　　112003644

ISBN 978-626-353-644-9
Printed in Taiwan